秋史體 千字文

香谷 李圭煥

集字秋史體千字文을 내면서

본 香谷 秋史體 研究會에서 2回에 걸쳐 秋史體의 法帖〈以威亭記、秋史先生書訣帖〉을 낸 바 있으나 그 내용이 짧아 습서를 하는 데 어려움이 있어 어떻게 하면 秋史體를 배우는 데 더 많은 도움이 될까 研究하던 중 어려움은 있으나 秋史體를 集字化하여 千字文을 만들 수 있다면 秋史體를 공부하는 데 크게 도움이 될 것 같아 集字秋史體千字文을 발행하기로 하고 會員들이 자료수집에 나서 열심히 노력한 결과 추사 선생님의 육필을 八百七十壹 字를 찾아내는 데 성공하고 나머지 壹百二十九 자는 도저히 찾을 수 없어 할 수 없이 문맥의 연결을 위하여 저자가 필서하여 넣고 육필과 다른 색으로 인쇄하여 구분하였다.

이는 문구의 연결을 위하여 부득히한 선택이었으니 오해없기를 바라며、千字文을 계획할 때는 선생의 行書로만 만들려고 했으나 글씨모음이 생각처럼 여의치가 못하여 楷書와 함께 隷書도 두 자〈나물채 菜、생강강 薑〉넣게 되었음으로 송구하며 이 책이 集字인 관계로 同一感이 여의치 못하고 쪽 자 구성 및 行・楷書가 함께 編輯됨으로 인해 字의 흐름이 완벽하지 못하는 등 아쉬운 점이 없지 않지만 이같은 단점을 잘 살리면 선생의 글씨를 이해하는 데 더욱 도움이 되리라 생각한다. 이 책의 發行을 계기로 秋史體가 더욱 활성화가 되었으면 하는 바람이다.

戊子正月

白也山房 香谷

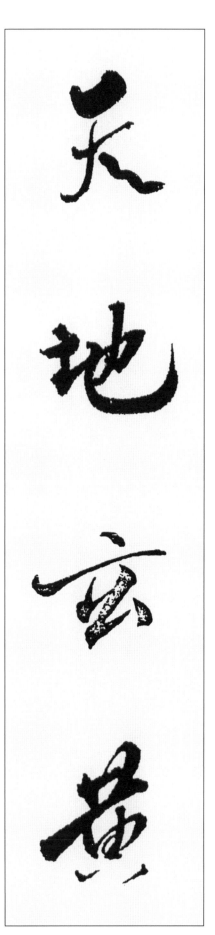

天 하늘 천 • 地 땅 지 • 玄 검을 현 • 黃 누를 황

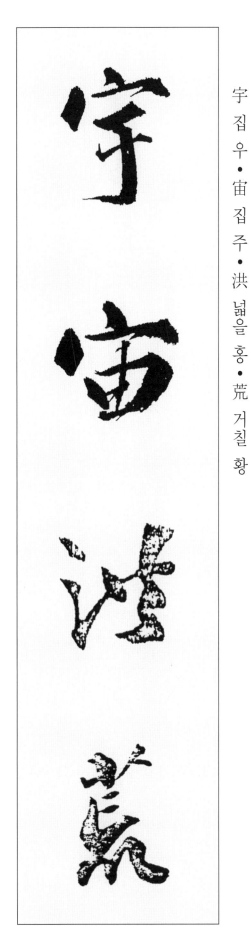

宇 집 우 • 宙 집 주 • 洪 넓을 홍 • 荒 거칠 황

하늘과 땅은 검고 누르며, 우주는 넓고 크다.

日 날 일 • 月 달 월 • 盈 찰 영 • 昃 기울 측

辰 별 진 • 宿 잘 숙 • 列 벌릴 렬 • 張 베풀 장

해와 달은 차고 기울며, 별은 벌려 있다.

秋 가을 추 • 收 거둘 수 • 冬 겨울 동 • 藏 감출 장

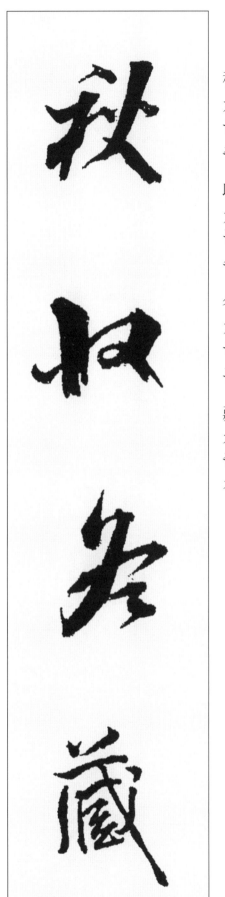

寒 찰 한 • 來 올 래 • 暑 더울 서 • 往 갈 왕

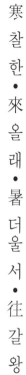

추위가 오면 더위는 가며, 가을에는 거두어들이고 겨울에는 갈무리한다.

閏 윤달 윤・餘 남을 여・成 이룰 성・歲 해 세

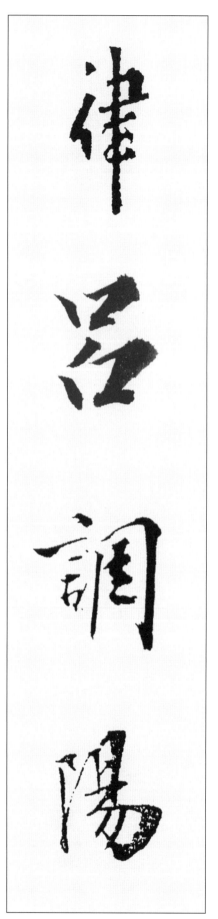

律 법 률・呂 법 려・調 고를 조・陽 볕 양

남는 윤달로 해를 완성하며, 음율로 음양을 조화시킨다.

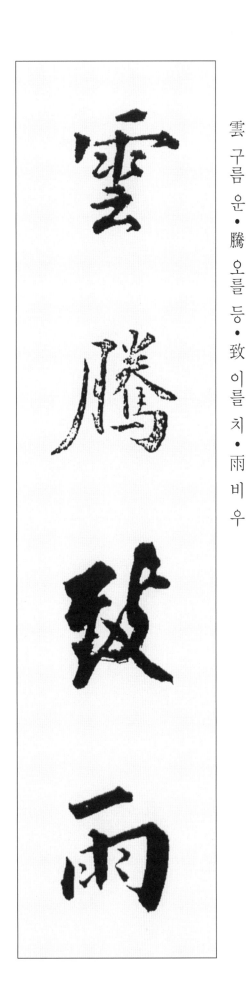

雲 구름 운 · 騰 오를 등 · 致 이를 치 · 雨 비 우

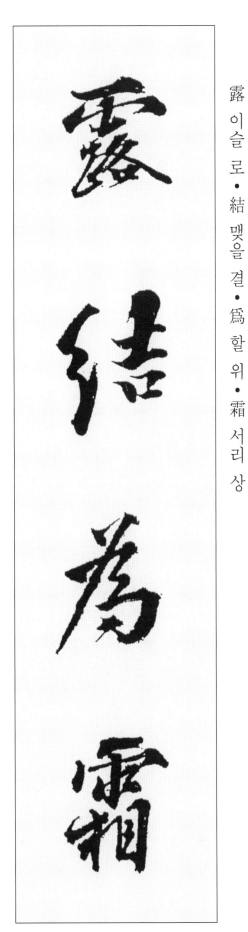

露 이슬 로 · 結 맺을 결 · 爲 할 위 · 霜 서리 상

구름이 날아 비가 되고, 이슬이 맺혀 서리가 된다.

金 쇠 금 · 生 날 생 · 麗 고울 려 · 水 물 수

玉 구슬 옥 · 出 날 출 · 崑 메 곤 · 岡 메 강

금(金)은 여수(麗水)에서 나고, 옥(玉)은 곤륜산(崑崙山)에서 난다.

劍 칼 검 • 號 이름 호 • 巨 클 거 • 闕 대궐 궐

珠 구슬 주 • 稱 일컬을 칭 • 夜 밤 야 • 光 빛 광

칼에는 거궐(巨闕)이 있고, 구슬에는 야광주(夜光珠)가 있다.

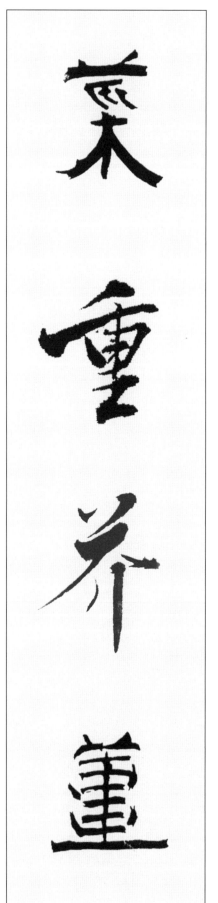

菜 나물 채 · 重 무거울 중 · 芥 겨자 개 · 薑 생강 강

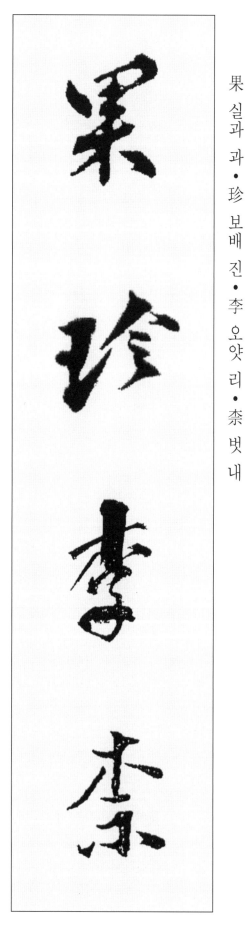

果 실과 과 · 珍 보배 진 · 李 오얏 리 · 柰 벗 내

과일 중에서는 오얏과 벗이 보배스럽고, 채소 중에서는 겨자와 생강을 소중히 여긴다.

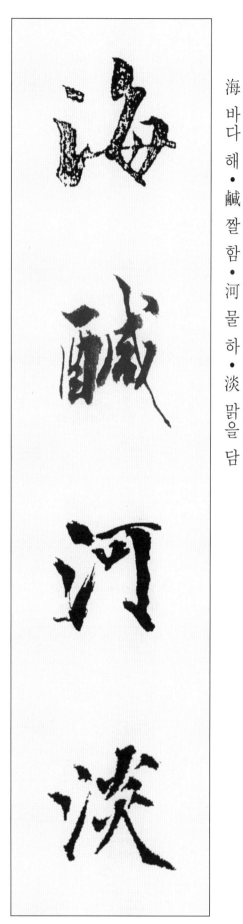

海 바다 해 • 鹹 짤 함 • 河 물 하 • 淡 맑을 담

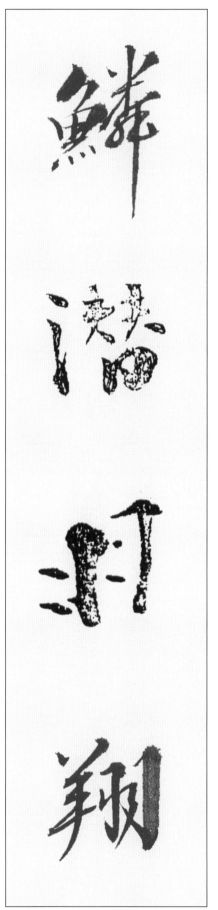

鱗 비늘 린 • 潛 잠길 잠 • 羽 깃 우 • 翔 날 상

바닷물은 짜고 민물은 싱거우며, 비늘 있는 고기는 물에 잠기고 날개 있는 새는 날아다닌다.

13

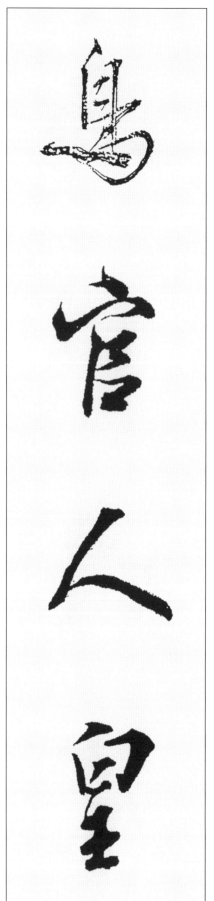

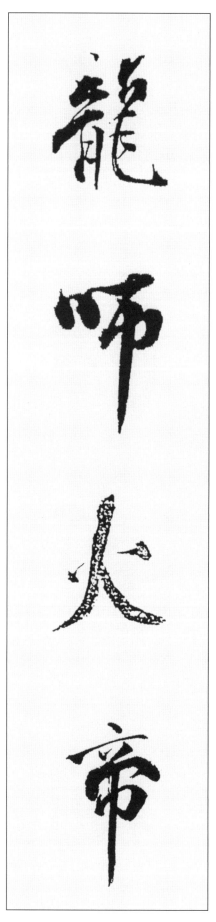

鳥 새 조 • 官 벼슬 관 • 人 사람 인 • 皇 임금 황

龍 용 룡 • 師 스승 사 • 火 불 화 • 帝 임금 제

관직을 용으로 나타낸 복희씨(伏羲氏)와 불을 숭상한 신농씨(神農氏)가 있고, 관직을 새로 기록한
소호씨(少昊氏)와 인문(人文)을 개명한 인황씨(人皇氏)가 있다.

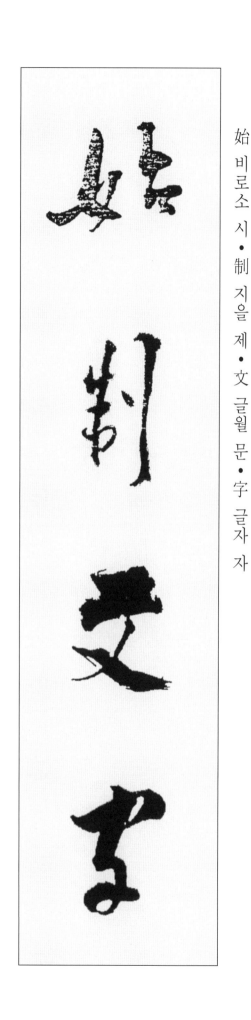

始 비로소 시 · 制 지을 제 · 文 글월 문 · 字 글자 자

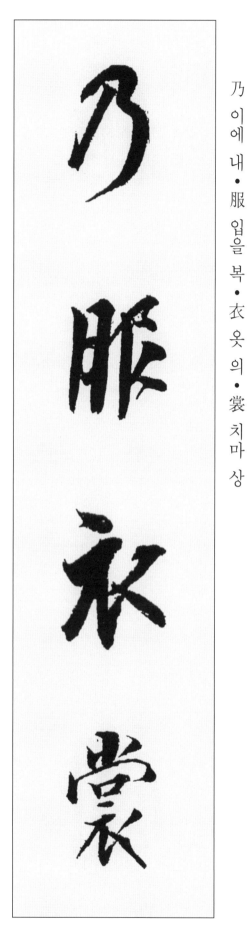

乃 이에 내 · 服 입을 복 · 衣 옷 의 · 裳 치마 상

비로소 문자를 만들고, 옷을 만들어 입게 했다.

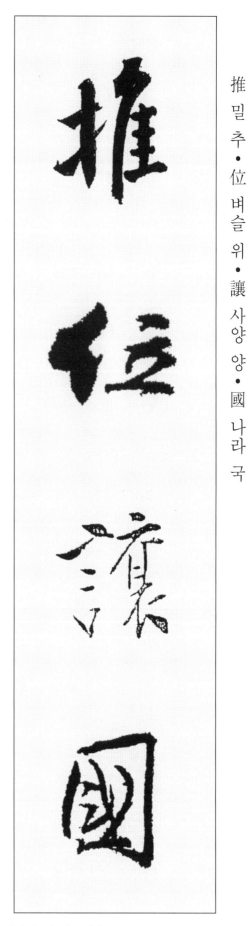

推 밀 추 · 位 벼슬 위 · 讓 사양 양 · 國 나라 국

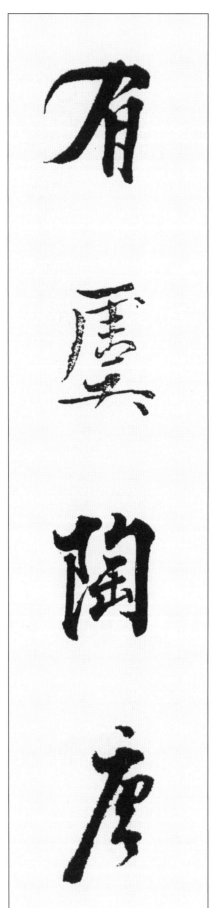

有 있을 유 · 虞 나라 우 · 陶 질그릇 도 · 唐 나라 당

자리를 물려주어 나라를 양보한 것은, 도당 요(堯)임금과 유우 순(舜)임금이다.

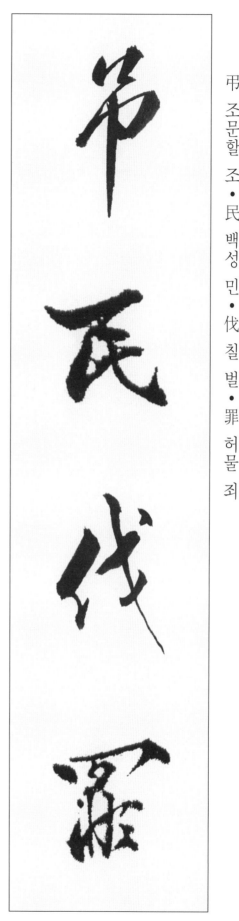

弔 조문할 조 • 民 백성 민 • 伐 칠 벌 • 罪 허물 죄

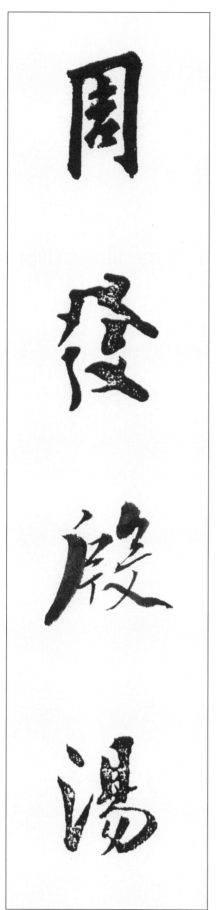

周 두루 주 • 發 필 발 • 殷 나라 은 • 湯 끓을 탕

백성들을 위로하고 죄지은 이를 친 사람은, 주나라 무왕(武王) 발(發)과 은나라 탕왕(湯王)이다.

坐 앉을 좌 · 朝 아침 조 · 問 물을 문 · 道 길 도

垂 드리울 수 · 拱 꽂을 공 · 平 평할 평 · 章 글월 장

조정에 앉아 다스리는 도리를 물으니, 옷 드리우고 팔짱 끼고 있지만 공평하고 밝게 다스려진다.

愛 사랑 애 • 育 기를 육 • 黎 검을 려 • 首 머리 수

臣 신하 신 • 伏 엎드릴 복 • 戎 되 융 • 羌 되 강

백성을 사랑하고 기르니, 오랑캐들까지도 신하로서 복종한다.

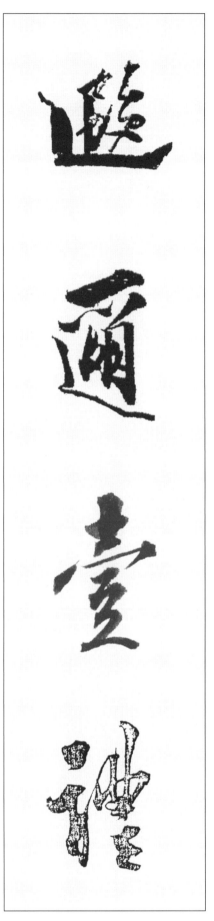

遐 멀 하 · 邇 가까울 이 · 壹 한 일 · 體 몸 체

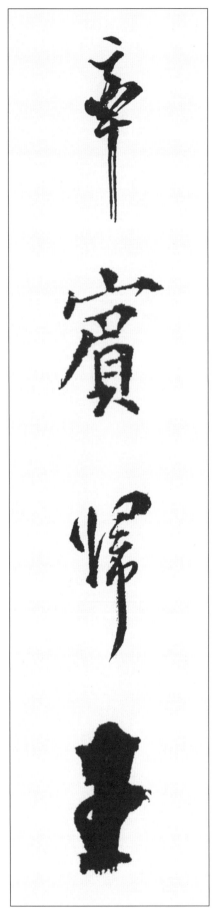

率 거느릴 솔 · 賓 손 빈 · 歸 돌아갈 귀 · 王 임금 왕

먼 곳과 가까운 곳이 똑같이 한 몸이 되어, 서로 이끌고 복종하여 임금에게로 돌아온다.

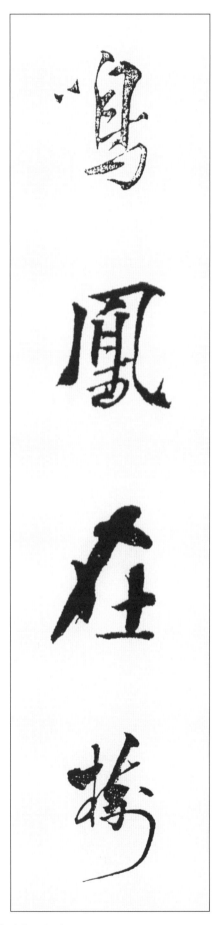

鳴 울 명 • 鳳 새 봉 • 在 있을 재 • 樹 나무 수

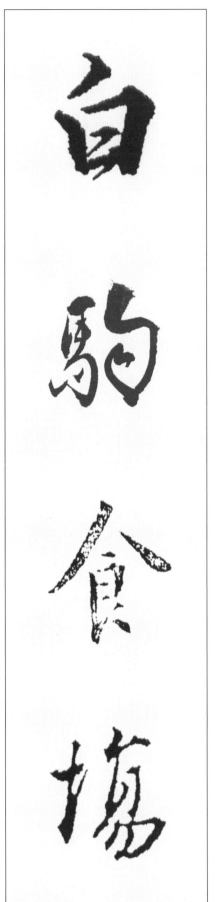

白 흰 백 • 駒 망아지 구 • 食 밥 식 • 場 마당 장

봉황새는 울며 나무에 깃들어 있고, 흰 망아지는 마당에서 풀을 뜯는다.

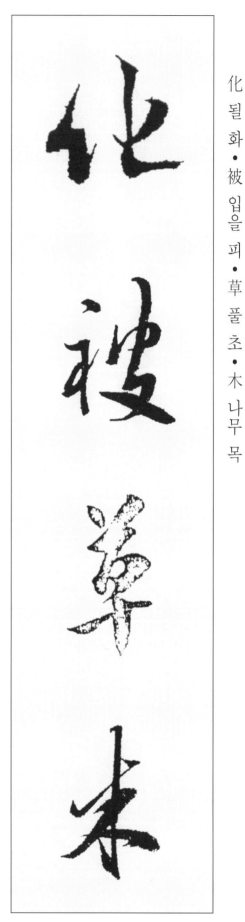

化 될 화 ● 被 입을 피 ● 草 풀 초 ● 木 나무 목

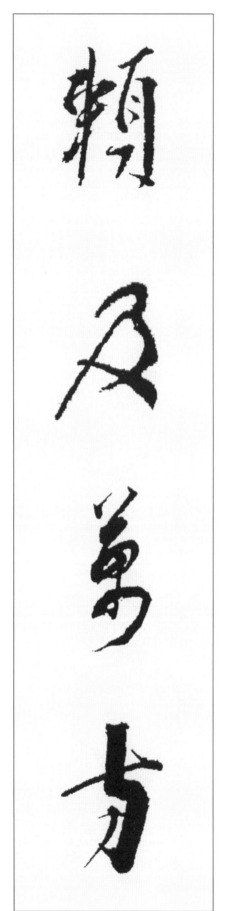

賴 힘입을 뢰 ● 及 미칠 급 ● 萬 일만 만 ● 方 모 방

밝은 임금의 덕화가 풀이나 나무까지 미치고, 그 힘입음이 온 누리에 미친다.

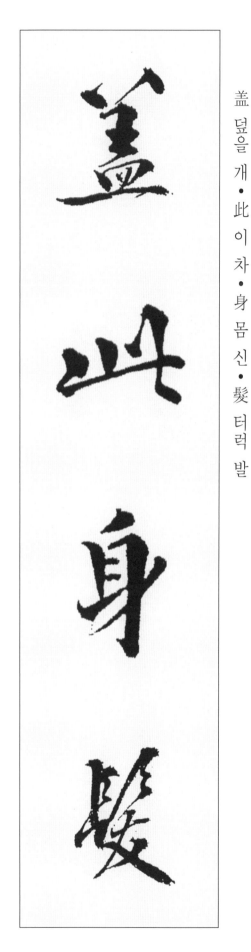

盖 덮을 개 • 此 이 차 • 身 몸 신 • 髮 터럭 발

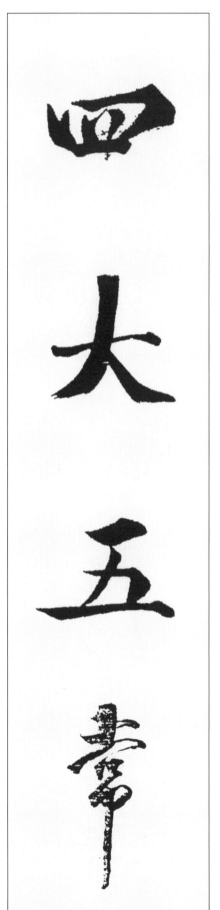

四 넉 사 • 大 큰 대 • 五 다섯 오 • 常 떳떳할 상

대개 사람의 몸과 터럭은 사대와 오상으로 이루어졌다.

恭 공손 공 · 惟 오직 유 · 鞠 칠 국 · 養 기를 양

豈 어찌 기 · 敢 구태여 감 · 毁 헐 훼 · 傷 상할 상

부모가 길러주신 은혜를 공손히 생각한다면, 어찌 함부로 이 몸을 더럽히거나 상하게 할까.

女 계집 녀 • 慕 사모할 모 • 貞 곧을 정 • 烈 매울 렬

男 사내 남 • 效 본받을 효 • 才 재주 재 • 良 어질 량

여자는 정렬(貞烈)한 것을 사모하고, 남자는 재주 있고 어진 것을 본받아야 한다.

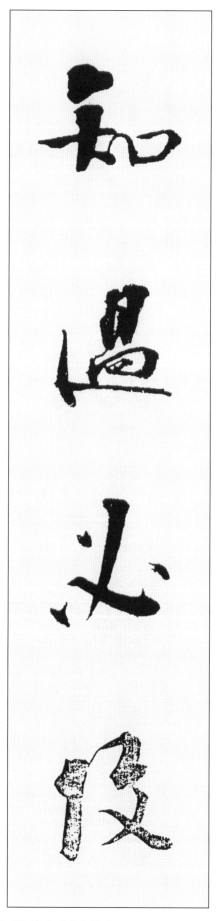

知 알 지 · 過 허물 과 · 必 반드시 필 · 改 고칠 개

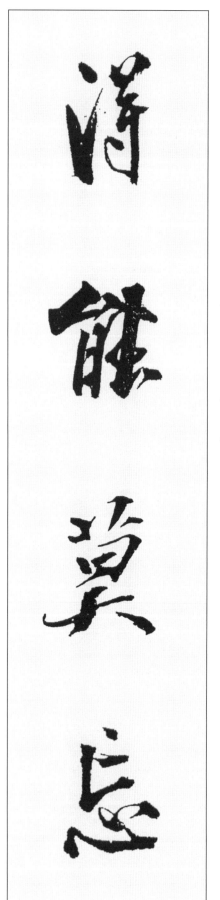

得 얻을 득 · 能 능할 능 · 莫 말 막 · 忘 잊을 망

자기의 허물을 알면 반드시 고치고, 능히 실행할 것을 얻었거든 잊지 말아야 한다.

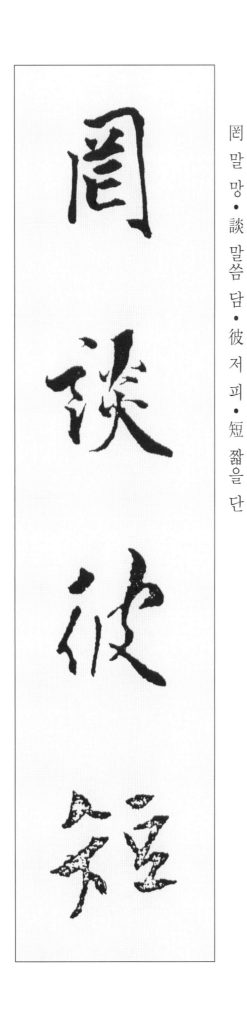

罔 말 망・談 말씀 담・彼 저 피・短 짧을 단

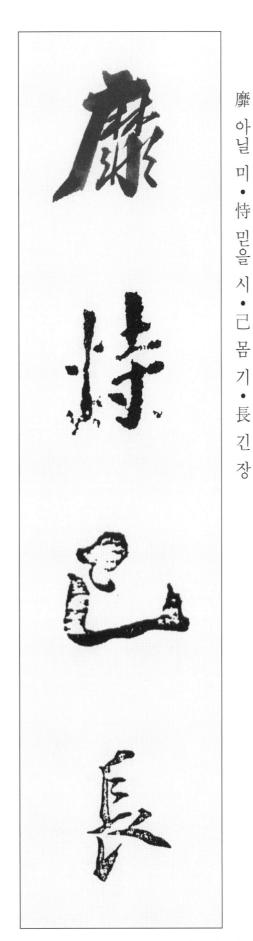

靡 아닐 미・恃 믿을 시・己 몸 기・長 긴 장

남의 단점을 말하지 말며, 나의 장점을 믿지 말라.

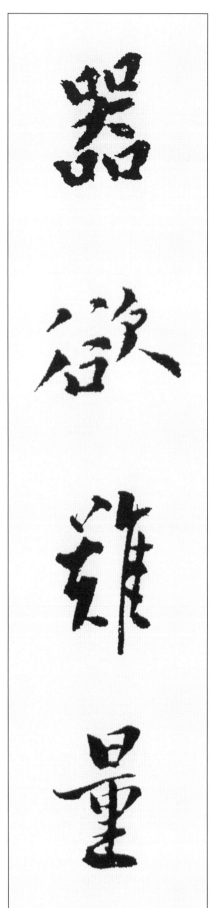

器 그릇 기 • 欲 하고자할 욕 • 難 어려울 난 • 量 헤아릴 량

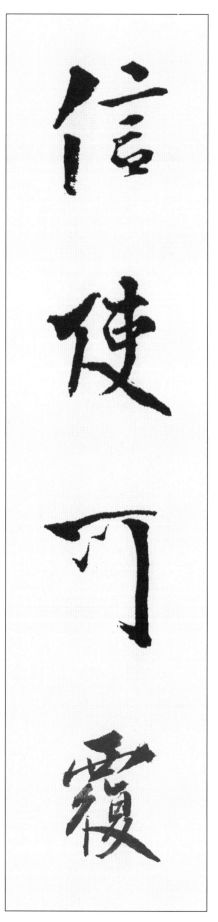

信 믿을 신 • 使 하여금 사 • 可 옳을 가 • 覆 덮을 복

믿음 가는 일은 거듭해야 하고, 그릇됨은 헤아리기 어렵도록 키워야 한다.

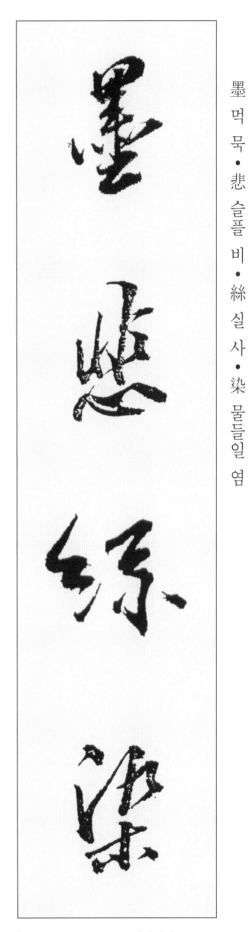

墨 먹 묵 · 悲 슬플 비 · 絲 실 사 · 染 물들일 염

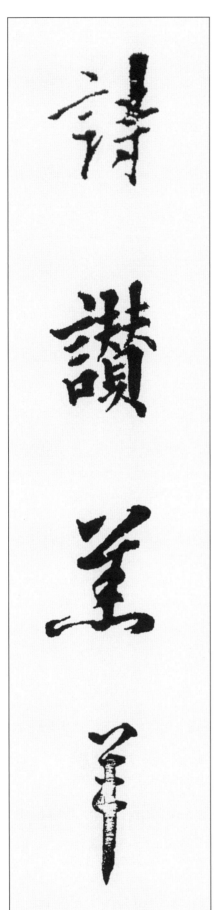

詩 글 시 · 讚 기릴 찬 · 羔 염소 고 · 羊 양 양

묵자(墨子)는 실이 물들여지는 것을 슬퍼했고, 시경(詩經)에서는 고양편(羔羊編)을 찬미했다.

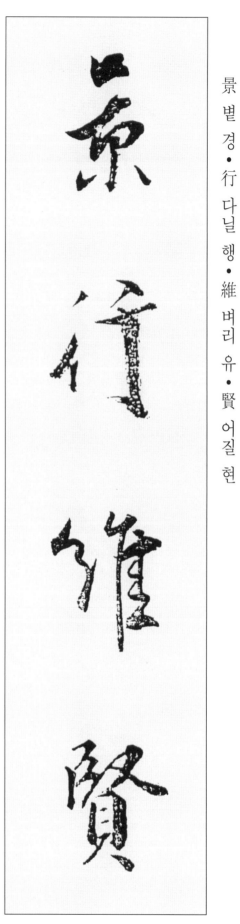

景 볕 경・行 다닐 행・維 벼리 유・賢 어질 현

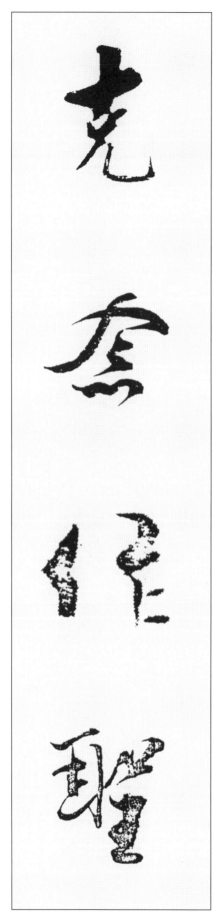

克 이길 극・念 생각할 념・作 지을 작・聖 성인 성

행동을 빛나게 하는 사람이 어진 사람이요, 힘써 마음에 생각하면 성인이 된다.

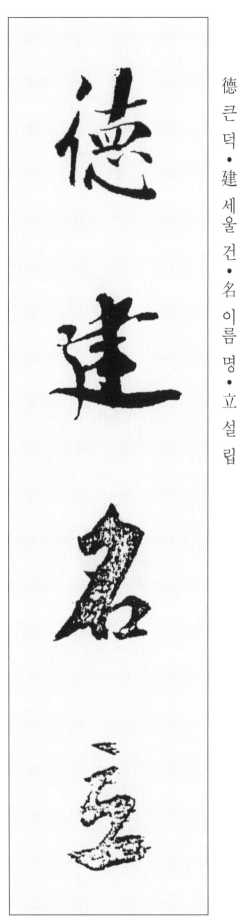

德 큰 덕 · 建 세울 건 · 名 이름 명 · 立 설 립

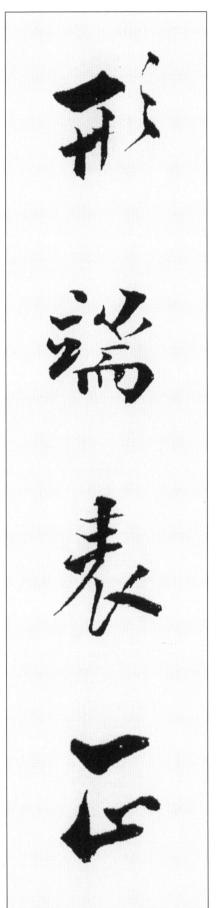

形 형상 형 · 端 끝 단 · 表 겉 표 · 正 바를 정

덕이 서면 명예가 서고, 형모(形貌)가 단정하면 의표(儀表)도 바르게 된다.

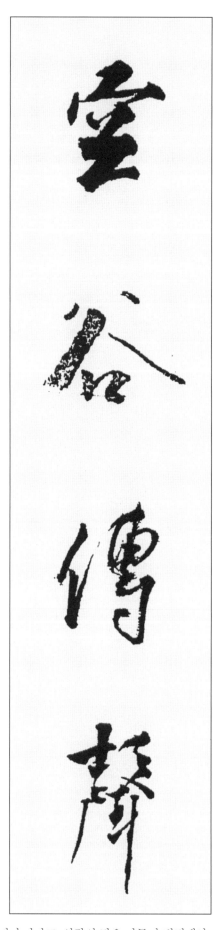

空 빌 공 • 谷 골 곡 • 傳 전할 전 • 聲 소리 성

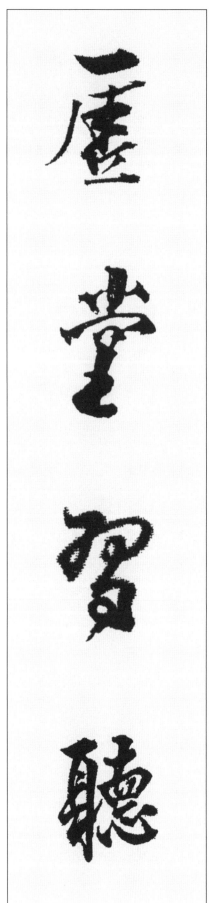

虛 빌 허 • 堂 집 당 • 習 익힐 습 • 聽 들을 청

성현의 말은 마치 빈 골짜기에 소리가 전해지듯이 멀리 퍼져 나가고, 사람의 말은 아무리 빈집에서라도 신(神)은 익히 들을 수가 있다.

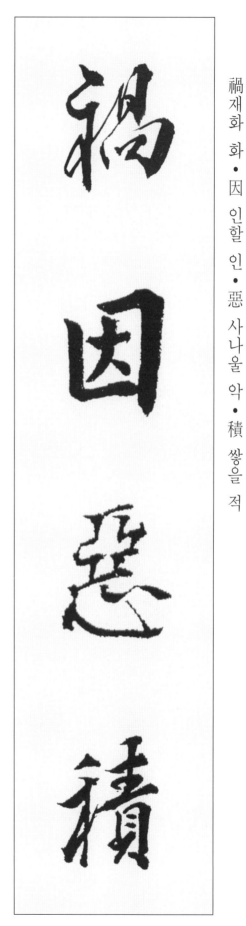

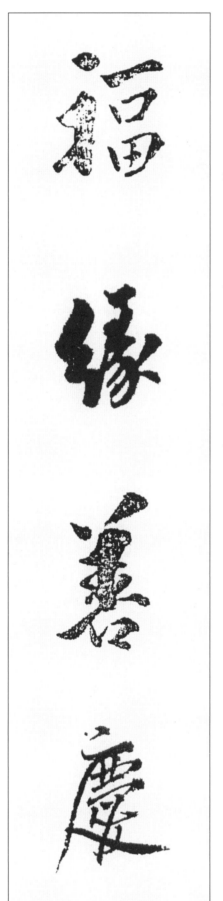

禍 재화 화 · 因 인할 인 · 惡 사나울 악 · 積 쌓을 적

福 복 복 · 緣 인연 연 · 善 착할 선 · 慶 경사 경

악한 일을 하는 데서 재앙은 쌓이고, 착하고 경사스러운 일로 인해서 복은 생긴다.

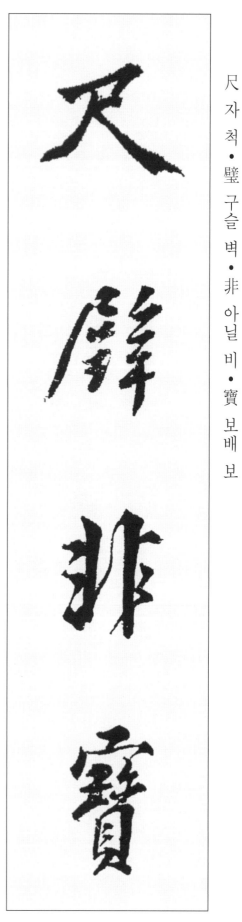

尺 자 척 • 璧 구슬 벽 • 非 아닐 비 • 寶 보배 보

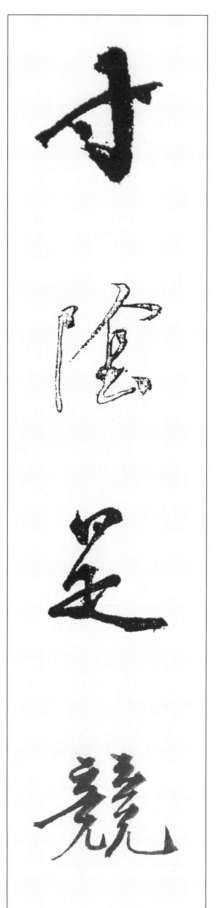

寸 마디 촌 • 陰 그늘 음 • 是 이 시 • 競 다툴 경

한 자 되는 큰 구슬이 보배가 아니다. 한 치의 짧은 시간이라도 다투어야 한다.

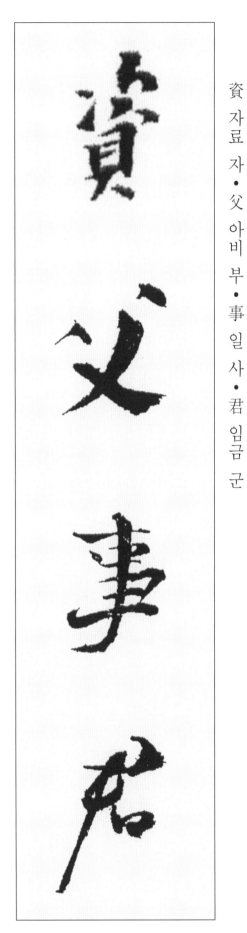

資 자료 자 • 父 아비 부 • 事 일 사 • 君 임금 군

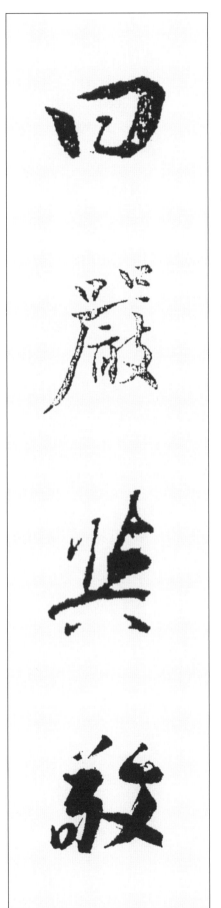

曰 가로 왈 • 嚴 엄할 엄 • 與 더불 여 • 敬 공경 경

아비 섬기는 마음으로 임금을 섬겨야 하니, 그것은 존경하고 공손히 하는 것뿐이다.

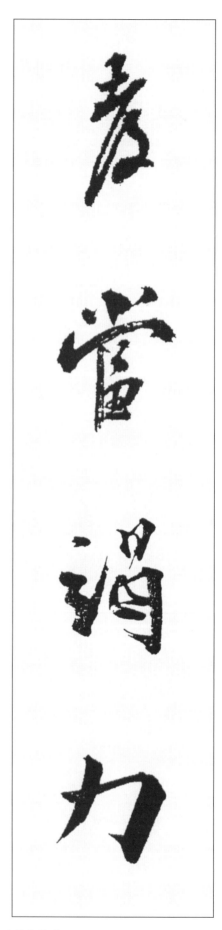

孝 효도 효 • 當 마땅 당 • 竭 다할 갈 • 力 힘 력

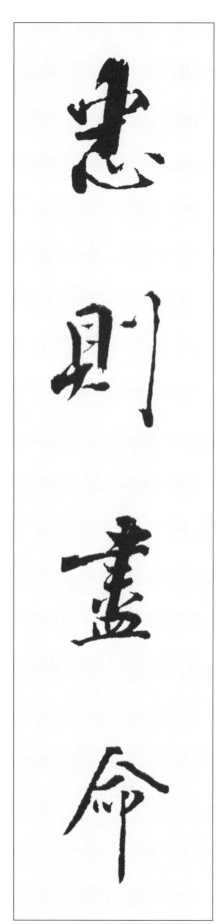

忠 충성 충 • 則 법 즉 • 盡 다할 진 • 命 목숨 명

효도는 마땅히 있는 힘을 다해야 하고, 충성은 곧 목숨을 다해야 한다.

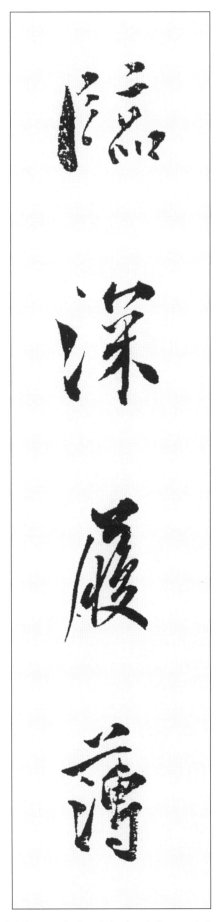

臨 임할 림 • 深 깊을 심 • 履 밟을 리 • 薄 엷을 박

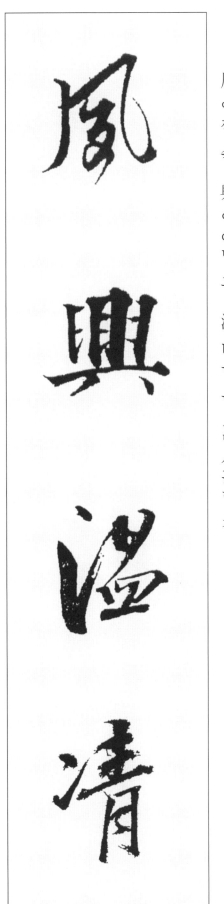

夙 일찍 숙 • 興 일어날 흥 • 溫 더울 온 • 淸 서늘할 청

깊은 물가에 다다른 듯 살얼음 위를 걷듯이 하고, 일찍 일어나 부모의 따뜻한가 서늘한가를 보살핀다.

似 같을 사 • 蘭 난초 란 • 斯 이 사 • 馨 꽃다울 형

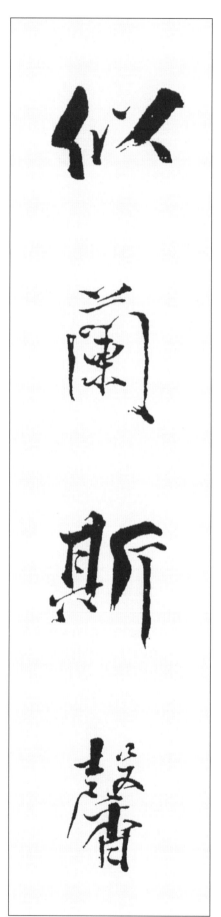

如 같을 여 • 松 소나무 송 • 之 갈 지 • 盛 성할 성

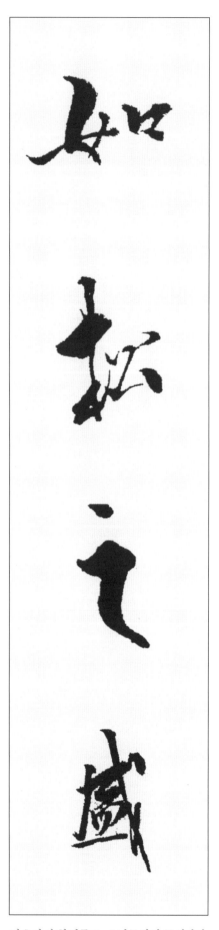

난초같이 향기롭고, 소나무처럼 무성하다.

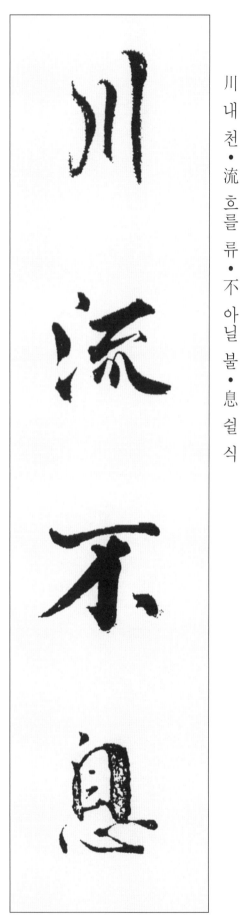

川 내 천 • 流 흐를 류 • 不 아닐 불 • 息 쉴 식

淵 못 연 • 澄 맑을 징 • 取 취할 취 • 映 비칠 영

냇물은 흘러 쉬지 않고, 연못물은 맑아서 온갖 것을 비친다.

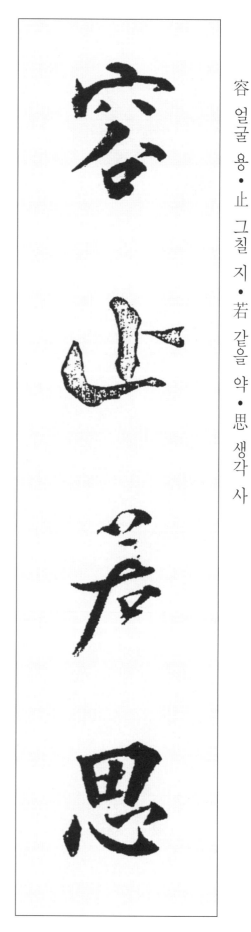

容 얼굴 용 • 止 그칠 지 • 若 같을 약 • 思 생각 사

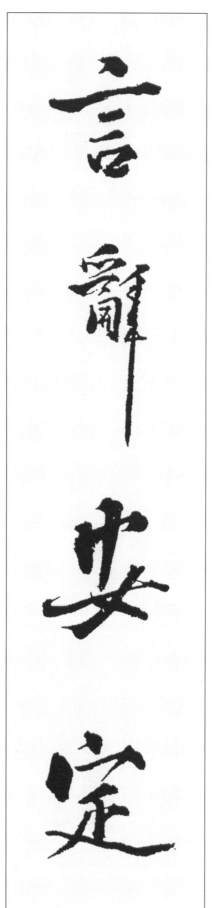

言 말씀 언 • 辭 말씀 사 • 安 편안 안 • 定 정할 정

얼굴과 거동은 생각하듯 하고, 말은 안정되게 해야 한다.

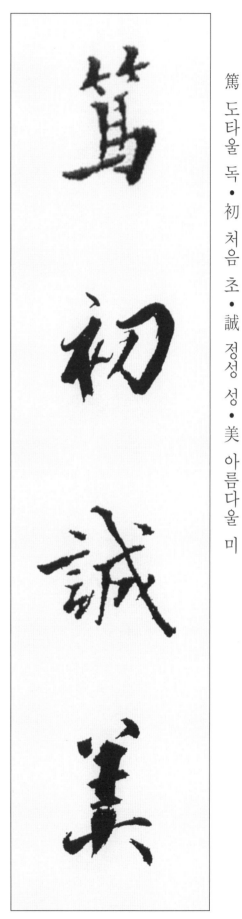

篤 도타울 독 • 初 처음 초 • 誠 정성 성 • 美 아름다울 미

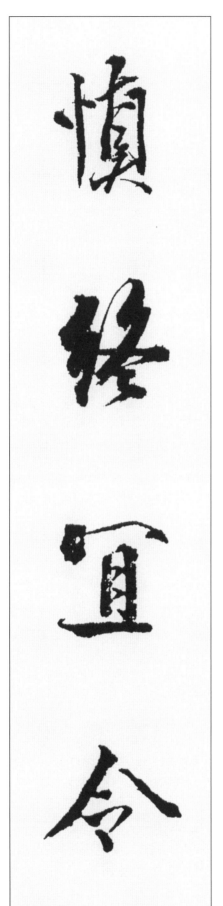

愼 삼갈 신 • 終 마칠 종 • 宜 마땅 의 • 令 하여금 령

처음을 독실하게 하는 것이 참으로 아름답고, 끝맺음을 조심하는 것이 마땅하다.

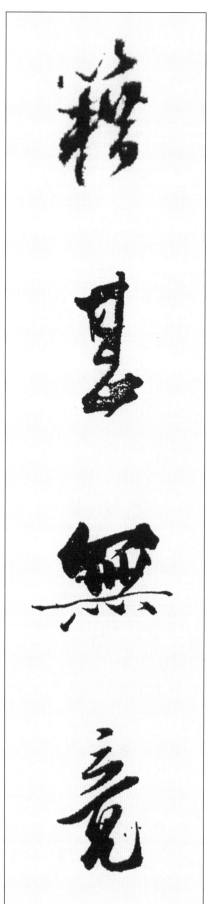

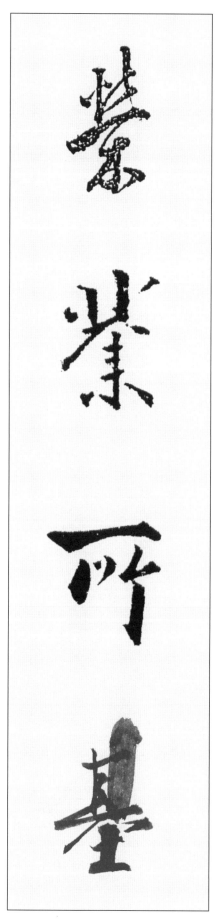

籍 호적 적 · 甚 심할 심 · 無 없을 무 · 竟 마칠 경

榮 영화 영 · 業 업 업 · 所 바 소 · 基 터 기

영달과 사업에는 반드시 기인하는 바가 있게 마련이며, 그래야 명성이 끝이 없을 것이다.

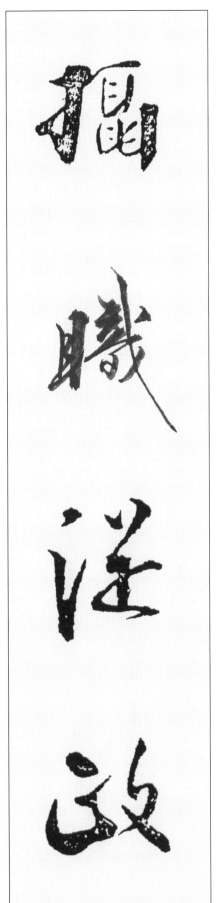

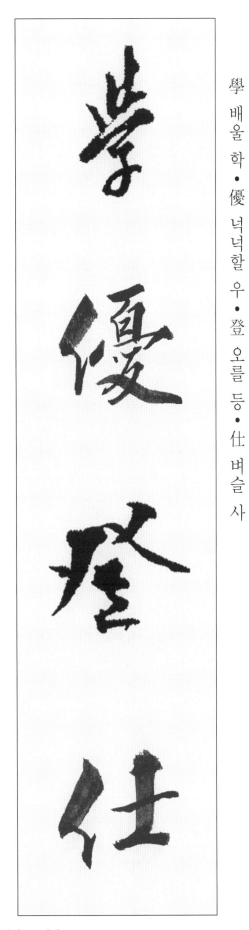

攝 잡을 섭 · 職 벼슬 직 · 從 좇을 종 · 政 정사 정

學 배울 학 · 優 넉넉할 우 · 登 오를 등 · 仕 벼슬 사

배움이 넉넉하면 벼슬에 오르고, 직무를 맡아 정치에 종사할 수 있다.

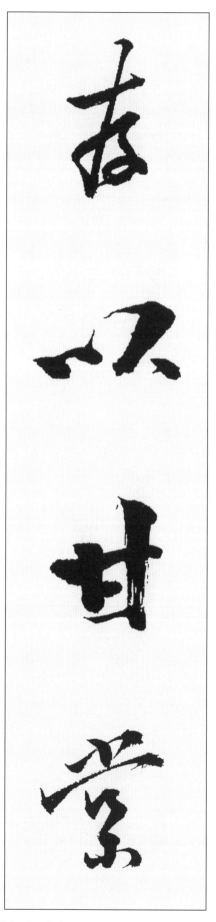

存 있을 존 • 以 써 이 • 甘 달 감 • 棠 아가위 당

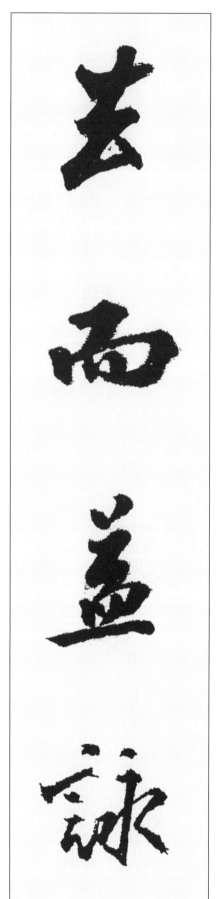

去 갈 거 • 而 말이을 이 • 益 더할 익 • 詠 읊을 영

소공(召公)이 감당나무 아래 머물고, 떠난 뒤엔 감당시로 더욱 칭송하여 읊는다.

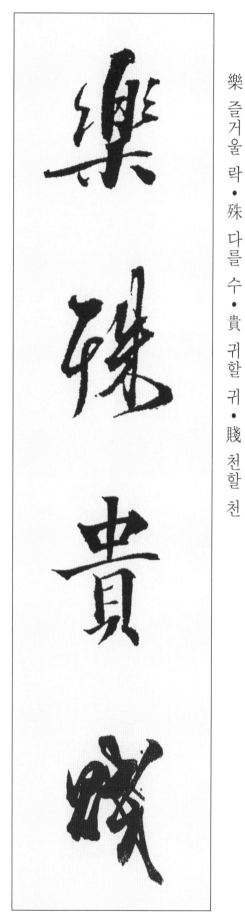

樂 즐거울 락 · 殊 다를 수 · 貴 귀할 귀 · 賤 천할 천

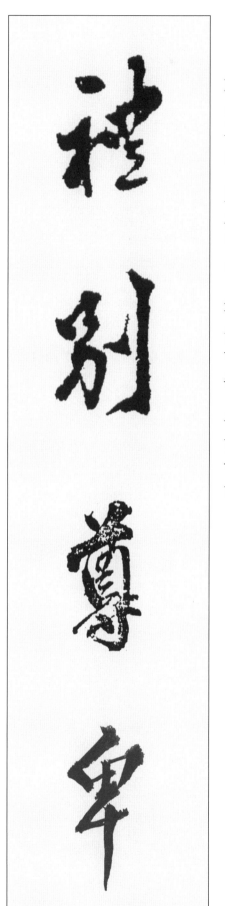

禮 예도 례 · 別 분별 별 · 尊 높을 존 · 卑 낮을 비

풍류는 귀천에 따라 다르고, 예의도 높낮음에 따라 다르다.

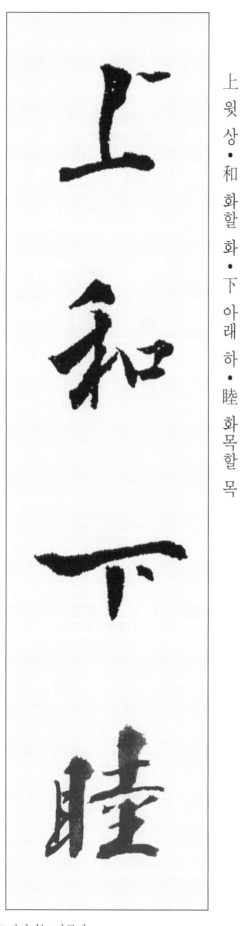

上 윗 상 · 和 화할 화 · 下 아래 하 · 睦 화목할 목

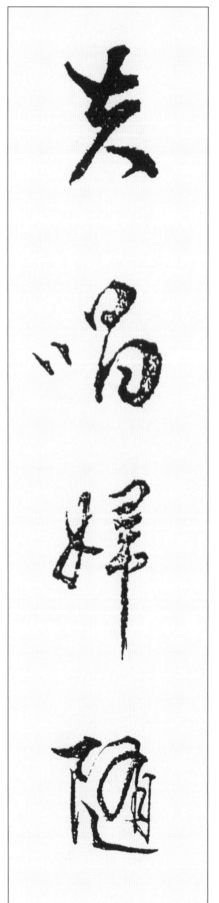

夫 지아비 부 · 唱 부를 창 · 婦 지어미 부 · 隨 따를 수

윗사람이 온화하면 아랫사람도 화목하고, 지아비는 이끌고 지어미는 따른다.

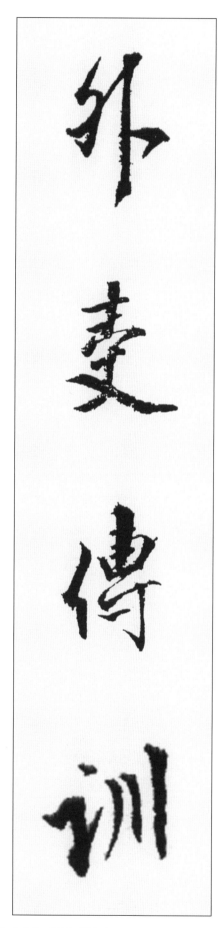

外 바깥 외 · 受 받을 수 · 傅 스승 부 · 訓 가르칠 훈

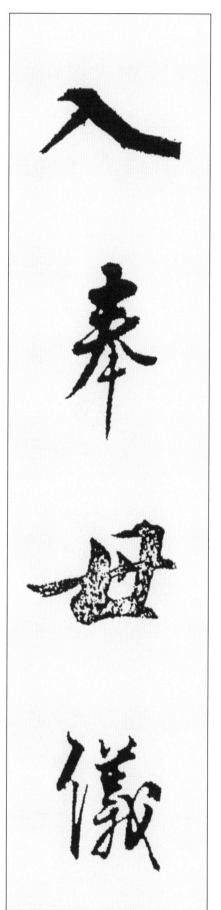

入 들 입 · 奉 받들 봉 · 母 어머니 모 · 儀 거동 의

밖에 나가서는 스승의 가르침을 받고, 안에 들어와서는 어머니의 거동을 받든다.

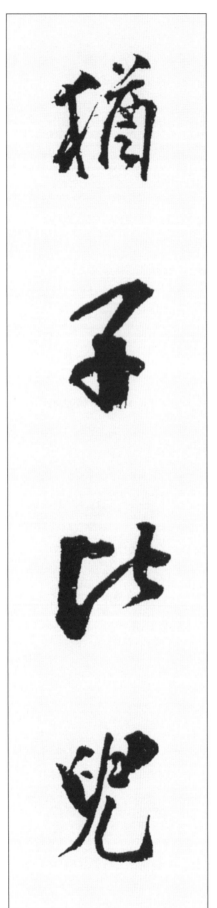

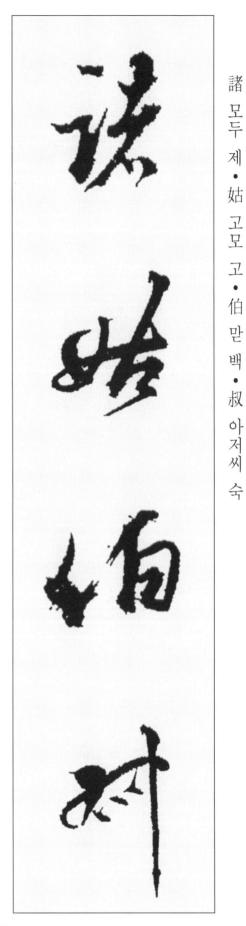

猶 같을 유·子 아들 자·比 견줄 비·兒 아이 아

諸 모두 제·姑 고모 고·伯 맏 백·叔 아저씨 숙

모든 고모와 아버지의 형제들은, 조카를 자기 아이처럼 생각하고,

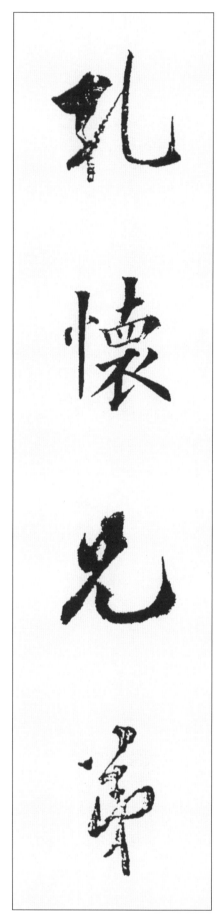

孔 구멍 공 · 懷 품을 회 · 兄 맏 형 · 弟 아우 제

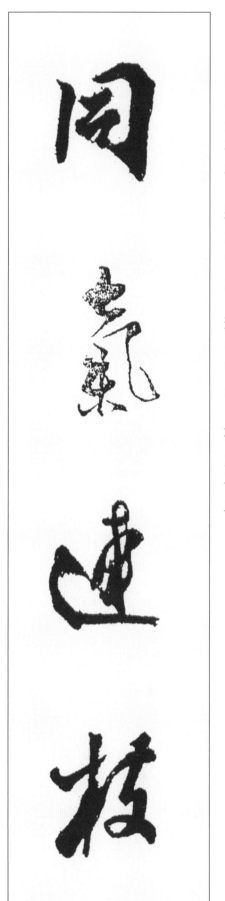

同 한가지 동 · 氣 기운 기 · 連 연할 련 · 枝 가지 지

가장 가깝게 사랑하여 잊지 못하는 것은 형제간이니, 동기간은 한 나무에서 이어진 가지와 같기 때문이다.

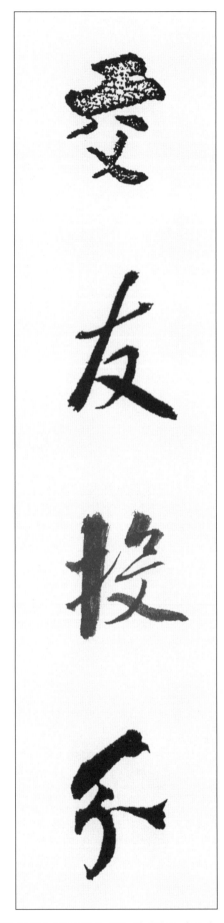

交 사귈 교 • 友 벗 우 • 投 던질 투 • 分 나눌 분

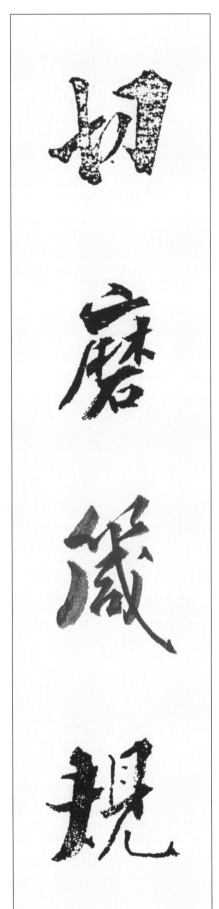

切 간절 절 • 磨 갈 마 • 箴 경계할 잠 • 規 법 규

벗을 사귐에는 분수를 지켜 의기를 투합해야 하며, 학문과 덕행을 갈고 닦아 서로 경계하고 바르게 인도해야 한다.

仁 어질 인 • 慈 사랑 자 • 隱 숨을 은 • 惻 슬플 측

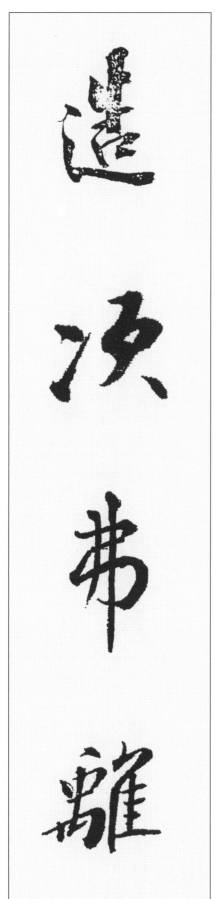

造 지을 조 • 次 버금 차 • 弗 아닐 불 • 離 떠날 리

어질고 사랑하며 측은히 여기는 마음이 잠시라도 마음속에서 떠나서는 안 된다.

節 마디 절 · 義 옳을 의 · 廉 청렴할 렴 · 退 물러갈 퇴

顚 엎어질 전 · 沛 자빠질 패 · 匪 아닐 비 · 虧 이지러질 휴

절의와 청렴과 물러감은 어려운 가운데에서도 이지러져서는 안된다.

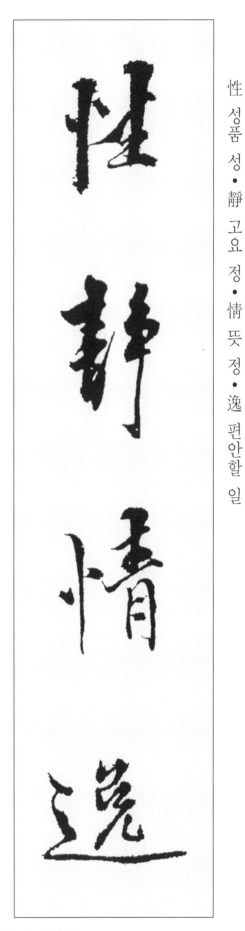

性 성품 성 · 靜 고요 정 · 情 뜻 정 · 逸 편안할 일

心 마음 심 · 動 움직일 동 · 神 귀신 신 · 疲 피로할 피

성품이 고요하면 마음이 편안하고, 마음이 흔들리면 정신이 피로해진다.

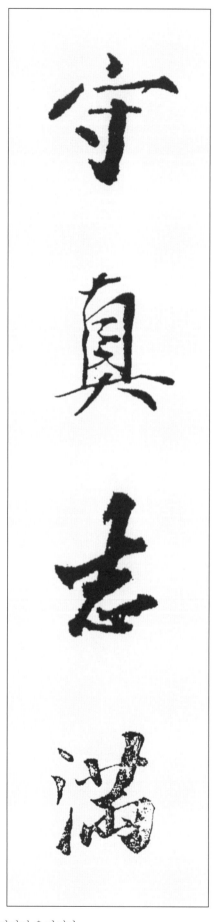

守 지킬 수 • 眞 참 진 • 志 뜻 지 • 滿 가득할 만

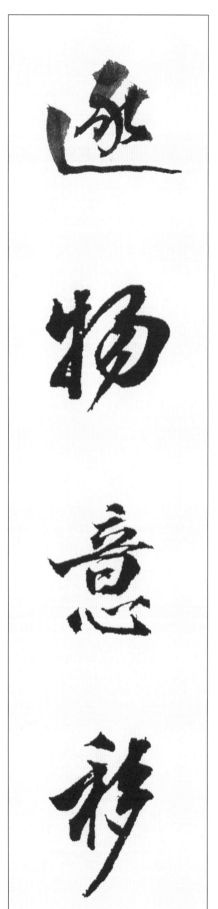

逐 쫓을 축 • 物 만물 물 • 意 뜻 의 • 移 옮길 이

참됨을 지키면 뜻이 가득해지고 물욕을 좇으면 생각도 이리저리 옮겨진다.

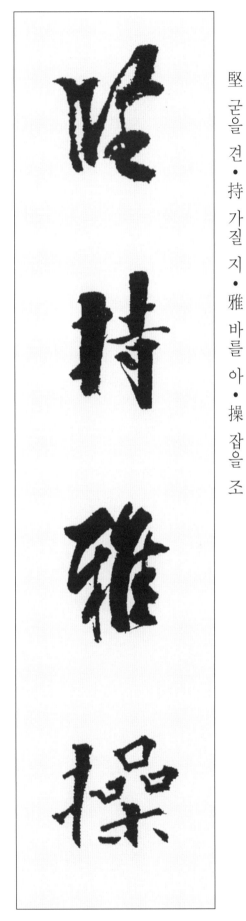

堅 굳을 견 • 持 가질 지 • 雅 바를 아 • 操 잡을 조

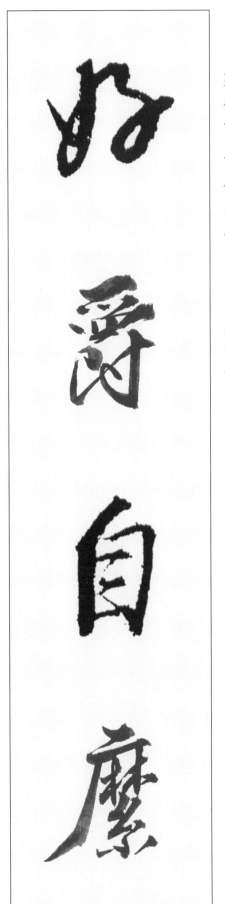

好 좋을 호 • 爵 벼슬 작 • 自 스스로 자 • 糜 얽을 미

올바른 지조를 굳게 가지면, 높은 지위는 스스로 그에게 얽히어 이른다.

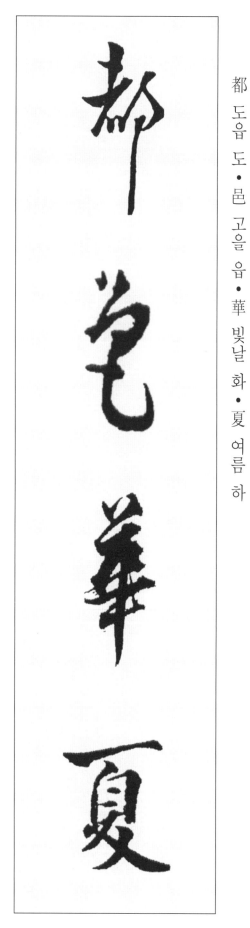

都 도읍 도 · 邑 고을 읍 · 華 빛날 화 · 夏 여름 하

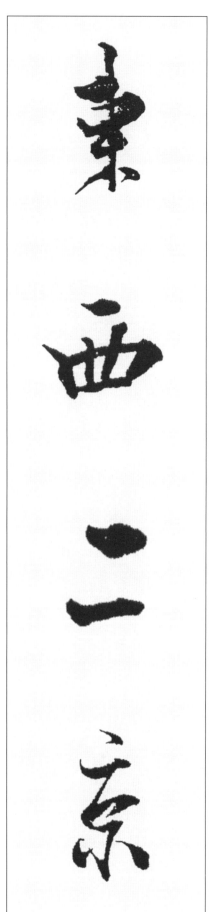

東 동녘 동 · 西 서녘 서 · 二 두 이 · 京 서울 경

화하(華夏)의 도읍에는 동경(洛陽)과 서경(長安)이 있다.

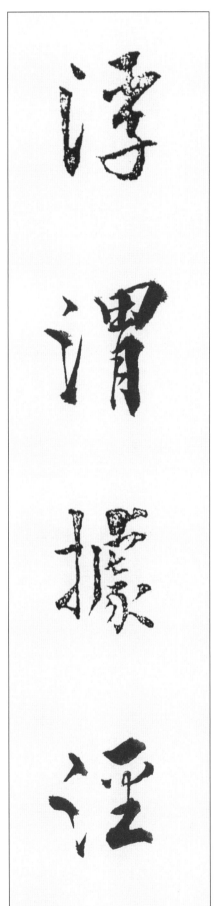

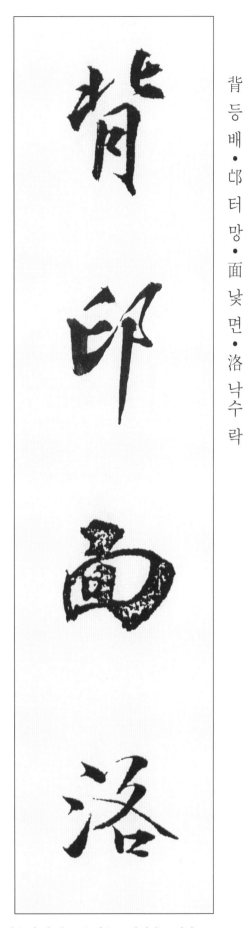

낙양은 북망산을 등 뒤로 하여 낙수를 앞에 두고, 장안은 위수에 떠 있는 듯 경수를 의지하고 있다.

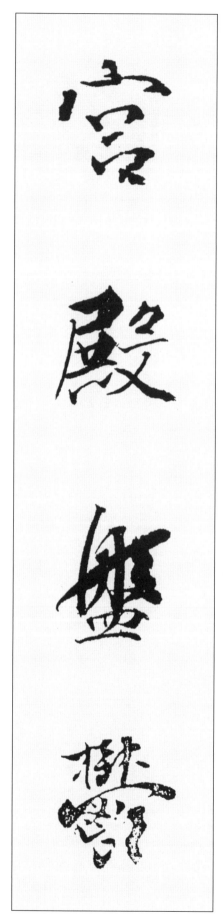

宮 집 궁 • 殿 집 전 • 盤 소반 반 • 鬱 답답할 울

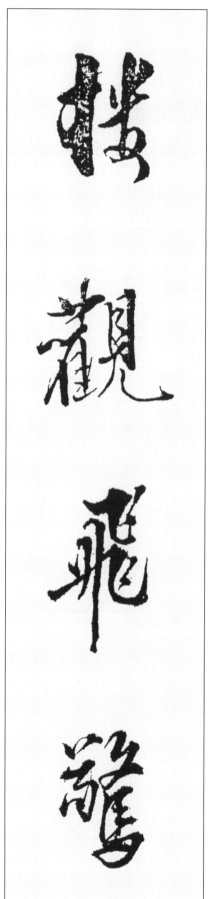

樓 다락 루 • 觀 볼 관 • 飛 날 비 • 驚 놀랄 경

궁(宮)과 전(殿)은 빽빽하게 들어찼고, 누(樓)와 관(觀)은 새가 하늘을 나는 듯 솟아 놀랍다.

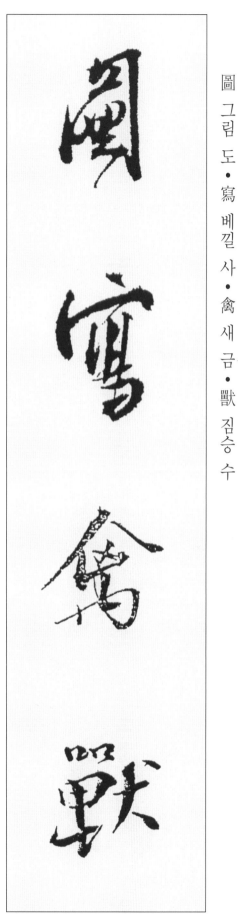

圖 그림 도 ● 寫 베낄 사 ● 禽 새 금 ● 獸 짐승 수

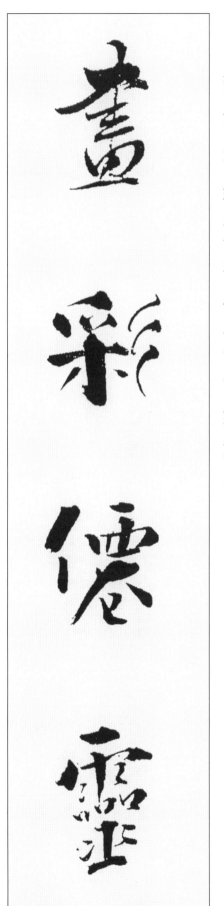

畵 그림 화 ● 彩 채색 채 ● 仙 신선 선 ● 靈 신령 령

새와 짐승을 그린 그림이 있고, 신선들의 모습도 채색하여 그렸다.

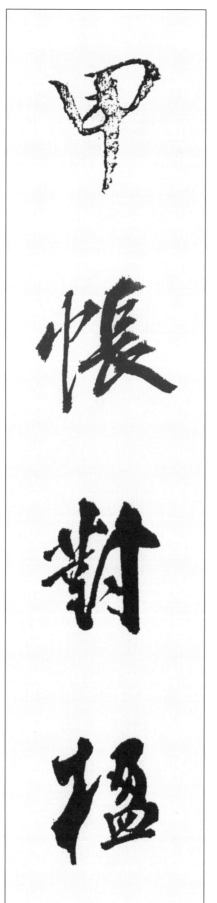

甲 갑옷 갑 · 帳 장막 장 · 對 대할 대 · 楹 기둥 영

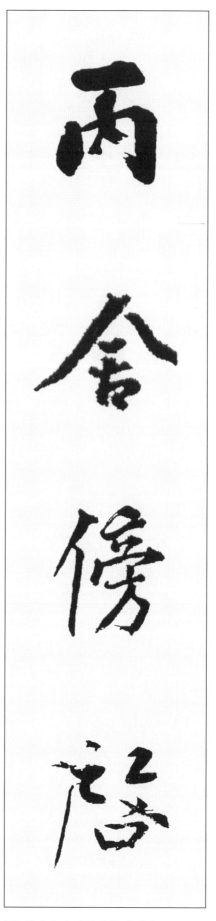

丙 남녘 병 · 舍 집 사 · 傍 곁 방 · 啓 열 계

신하들이 쉬는 병사의 문은 정전(正殿) 곁에 열려 있고, 화려한 휘장이 큰 기둥에 둘러 있다.

肆 베풀 사 • 筵 자리 연 • 設 베풀 설 • 席 자리 석

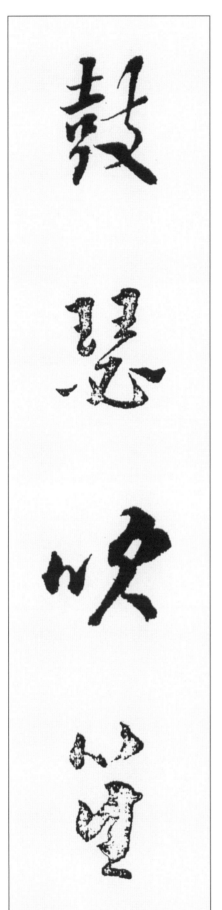

鼓 북 고 • 瑟 비파 슬 • 吹 불 취 • 笙 생황 생

자리를 만들고 돗자리를 깔고서, 비파를 뜯고 생황저를 분다.

弁 고깔 변 · 轉 구를 전 · 疑 의심할 의 · 星 별 성

陞 오를 승 · 階 섬돌 계 · 納 들일 납 · 陛 섬돌 폐

섬돌을 밟으며 궁전에 들어가니, 관(冠)에 단 구슬들이 돌고 돌아 별이 아닌가 의심스럽다.

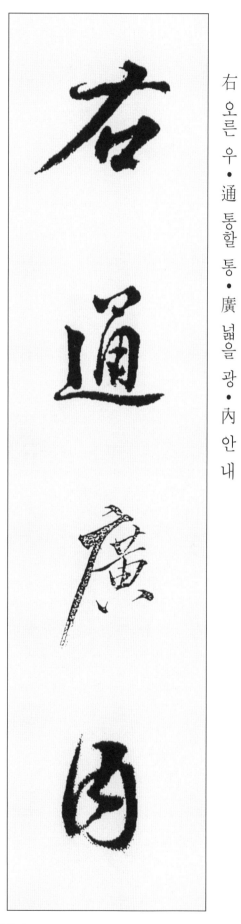

右 오른 우 • 通 통할 통 • 廣 넓을 광 • 內 안 내

左 왼 좌 • 達 통달 달 • 承 이을 승 • 明 밝을 명

오른쪽으로는 광내전에 통하고, 왼쪽으로는 승명려에 다다른다.

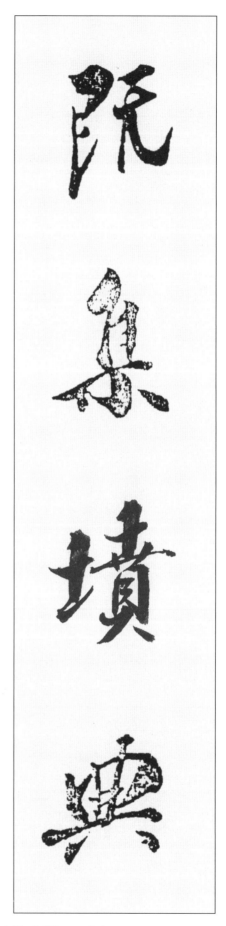

旣 이미 기・集 모을 집・墳 무덤 분・典 법 전

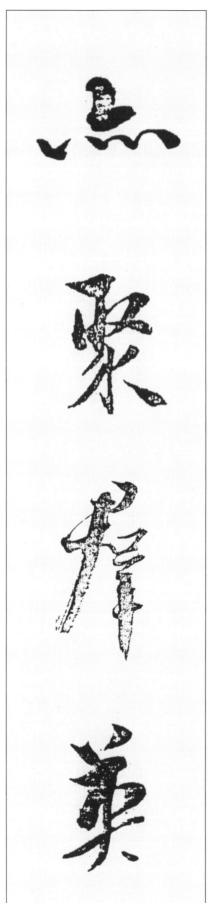

亦 또 역・聚 모을 취・群 무리 군・英 꽃부리 영

이미 삼분(三墳)과 오전(五典) 같은 책들을 모으고, 뛰어난 뭇 영재들도 모았다.

杜 막을 두 • 藁 짚 고 • 鍾 쇠북 종 • 隷 글씨 예

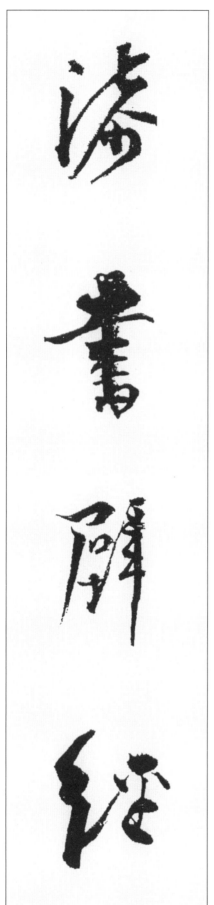

漆 옻 칠 • 書 글 서 • 壁 벽 벽 • 經 글 경

글씨로는 두조(杜操)의 초서와 종요(鍾繇)의 예서가 있고, 글로는 과두의 글과 공자의 옛집 벽 속에서 나온 경서가 있다.

府 마을 부 • 羅 벌릴 라 • 將 장수 장 • 相 서로 상

路 길 로 • 俠 낄 협 • 槐 괴화나무 괴 • 卿 벼슬 경

관부에는 장수와 정승들이 벌러 있고, 길은 공경(公卿)의 집들을 끼고 있다.

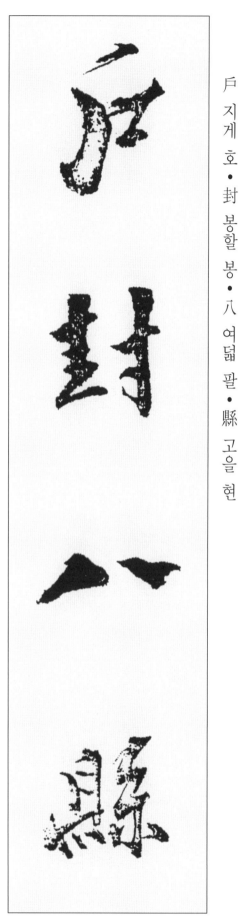

戶 지게 호・封 봉할 봉・八 여덟 팔・縣 고을 현

家 집 가・給 줄 급・千 일천 천・兵 군사 병

귀척(貴戚)이나 공신에게 호(戶) 현(縣)을 봉하고, 그들의 집에는 많은 군사를 주었다.

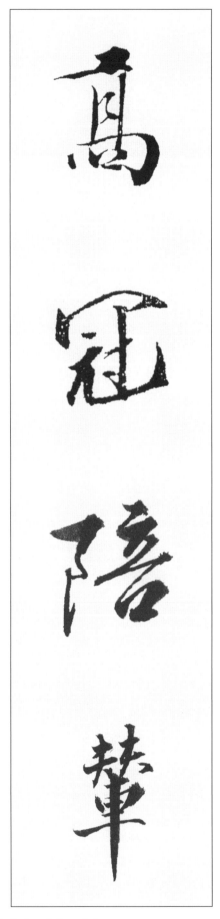

高 높을 고 • 冠 갓 관 • 陪 모실 배 • 輦 수레 련

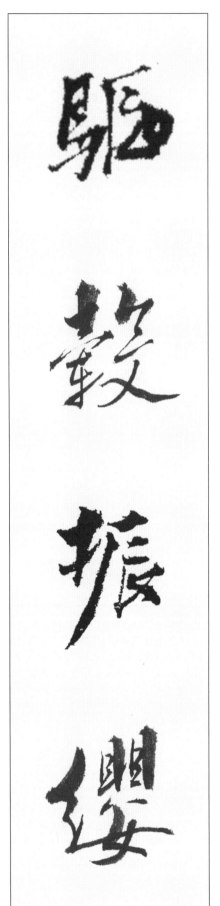

驅 몰 구 • 轂 바퀴 곡 • 振 떨칠 진 • 纓 갓끈 영

높은 관(冠)을 쓰고 임금의 수레를 모시니, 수레를 몰 때마다 관끈이 흔들린다.

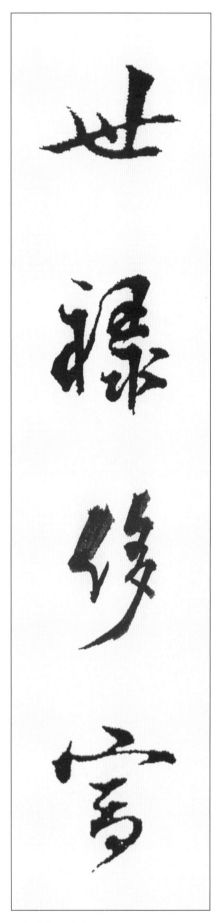

世 인간 세 · 祿 녹 록 · 侈 사치 치 · 富 부자 부

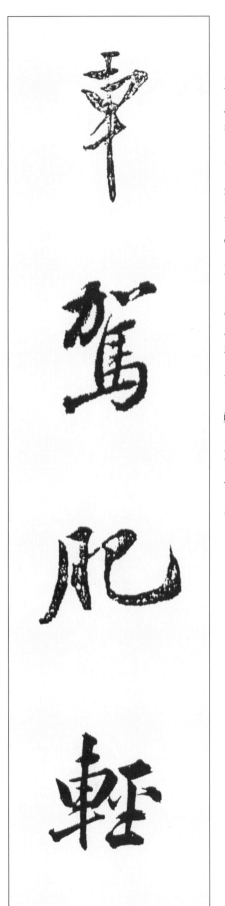

車 수레 거 · 駕 멍에 가 · 肥 살찔 비 · 輕 가벼울 경

대대로 받은 봉록은 사치하고 풍부하며, 말은 살찌고 수레는 가볍기만 하다.

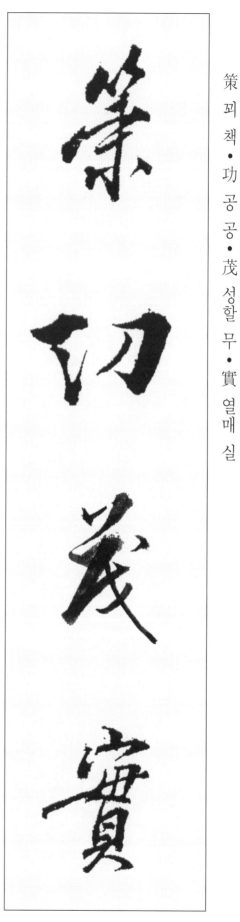

策 꾀 책 · 功 공 공 · 茂 성할 무 · 實 열매 실

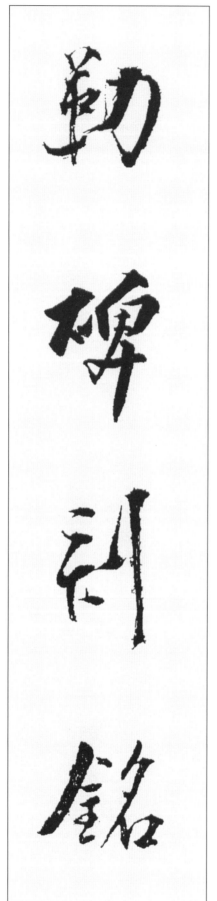

勒 새길 륵 · 碑 비석 비 · 刻 새길 각 · 銘 새길 명

공신을 책록하여 실적을 힘쓰게 하고, 비명(碑銘)에 찬미하는 내용을 새긴다.

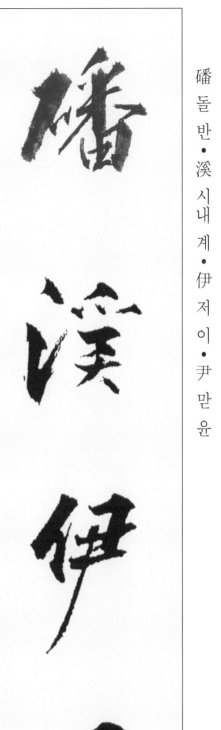

磻 돌 반 · 溪 시내 계 · 伊 저 이 · 尹 만 윤

佐 도울 좌 · 時 때 시 · 阿 언덕 아 · 衡 저울대 형

주문왕(周文王)은 반계에서 강태공을 얻고 은탕왕(殷湯王)은 신야(莘野)에서 이윤을 맞으니, 그들은 때를 도와 재상 아형(阿衡)의 지위에 올랐다.

奄 문득 엄 • 宅 집 택 • 曲 굽을 곡 • 阜 언덕 부

微 작을 미 • 旦 아침 단 • 孰 누구 숙 • 營 경영할 영

큰 집을 곡부(曲阜)에 정해주었으니, 단(旦)이 아니면 누가 경영할 수 있었으랴.

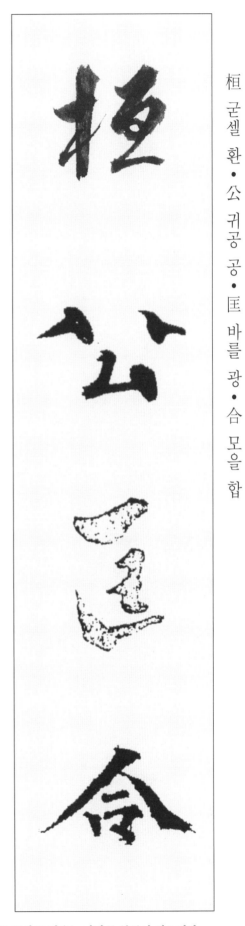

濟 건널 제·弱 약할 약·扶 붙들 부·傾 기울어질 경

제나라 환공은 천하를 바로잡아 제후를 모으고, 약한 자를 구하고 기우는 나라를 붙들어 일으켰다.

73

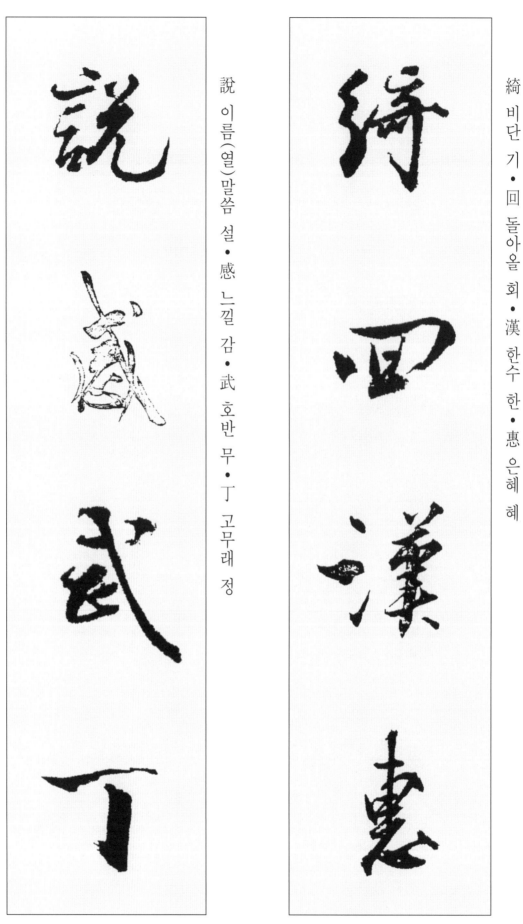

綺 비단 기 • 回 돌아올 회 • 漢 한수 한 • 惠 은혜 혜

說 이름(열)말씀 설 • 感 느낄 감 • 武 호반 무 • 丁 고무래 정

기리계(綺理季) 등은 한나라 혜제(惠帝)의 태자 자리를 회복하고, 부열(傅說)은 무정(武丁)의 꿈에 나타나 그를 감동시켰다.

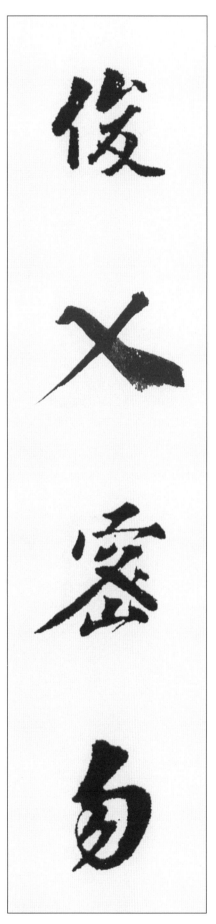

俊 준걸 준 • 乂 어질 예 • 密 빽빽할 밀 • 勿 말 물

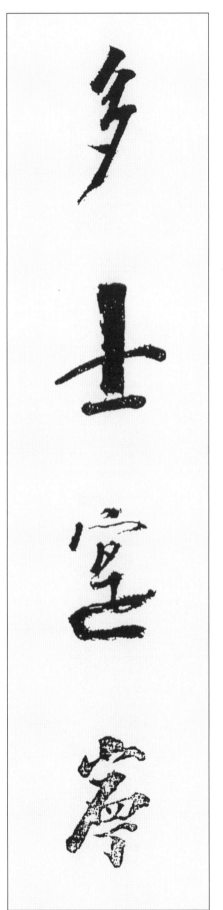

多 많을 다 • 士 선비 사 • 寔 이 식 • 寧 편안할 녕

재주와 덕을 지닌 이들이 부지런히 힘쓰고, 많은 인재들이 있어 나라는 실로 편안했다.

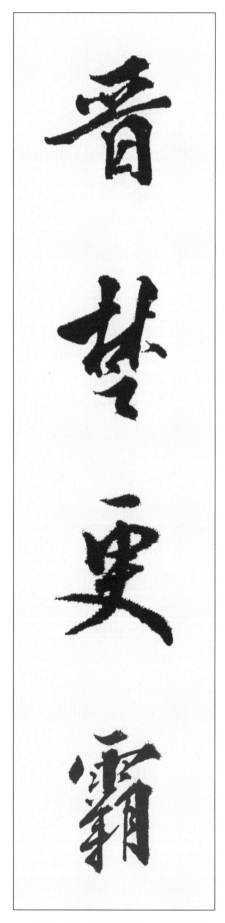

晉 나라 진 · 楚 나라 초 · 更 바꿀 경, 다시 갱 · 霸 으뜸 패

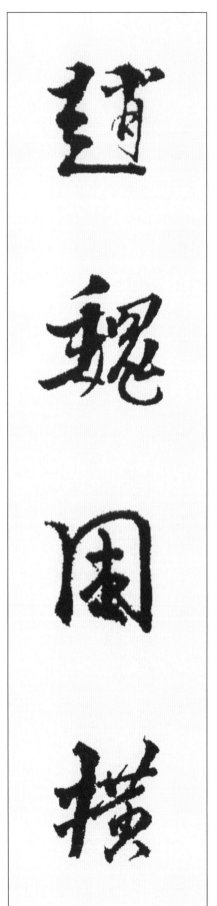

趙 나라 조 · 魏 나라 위 · 困 곤할 곤 · 橫 비낄 횡

진문공(晉文公)과 초장왕(楚莊王)은 번갈아 패자가 되었고, 조(趙)나라와 위(魏)나라는 연횡책(連橫策) 때문에 곤란을 겪었다.

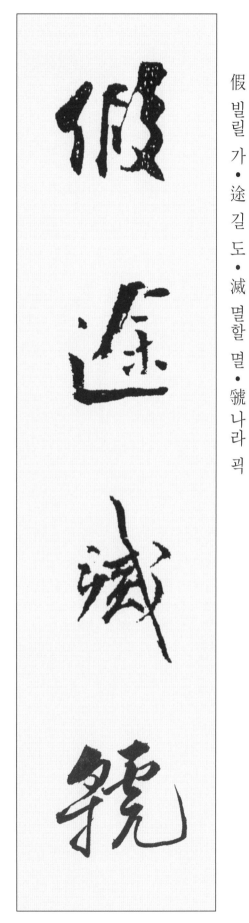

假 빌릴 가 • 途 길 도 • 滅 멸할 멸 • 虢 나라 곽

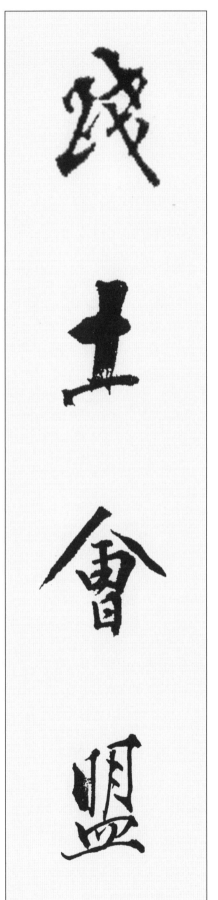

踐 밟을 천 • 土 흙 토 • 會 모을 회 • 盟 맹세 맹

진헌공(晉獻公)은 길을 빌려 곽(虢)나라를 멸했고, 진문공(晉文公)은 제후를 천토(踐土)에 모아 맹세하게 했다.

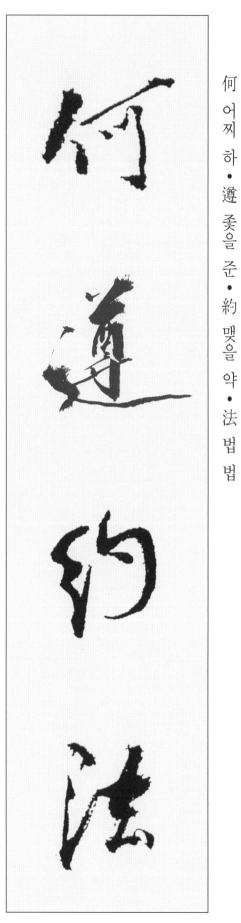

何 어찌 하・遵 좇을 준・約 맺을 약・法 법 법

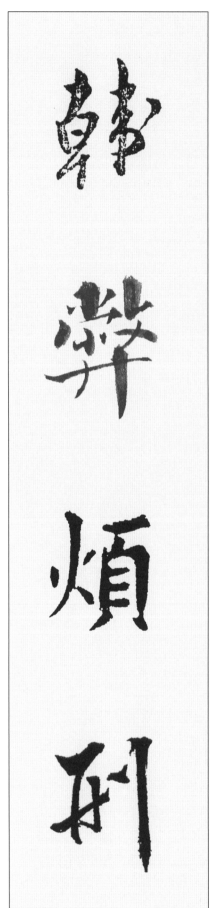

韓 나라 한・弊 해질 폐・煩 번거로울 번・刑 형벌 형

소하(蕭何)는 줄인 법 세 조항을 지켰고, 한비(韓非)는 번거로운 형법으로 폐해를 가져왔다.

78

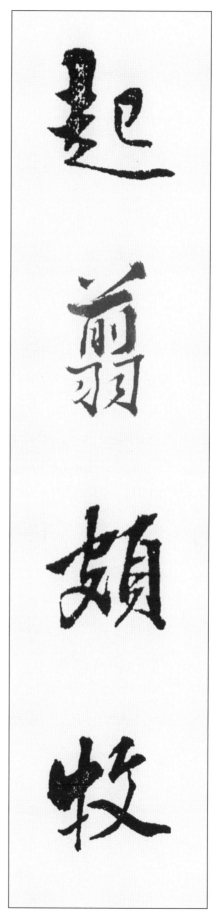

起 일어날 기・翦 자를 전・頗 자못 파・牧 칠 목

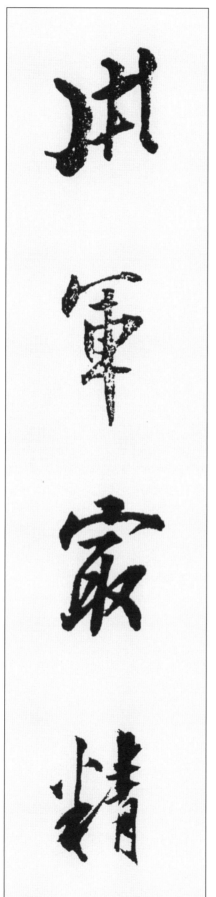

用 쓸 용・軍 군사 군・最 가장 최・精 정할 정

진(秦)나라의 백기(白起)와 왕전(王翦), 조나라의 염파(廉頗)와 이목(李牧)은 군사 부리기를 가장 정밀하게 했다.

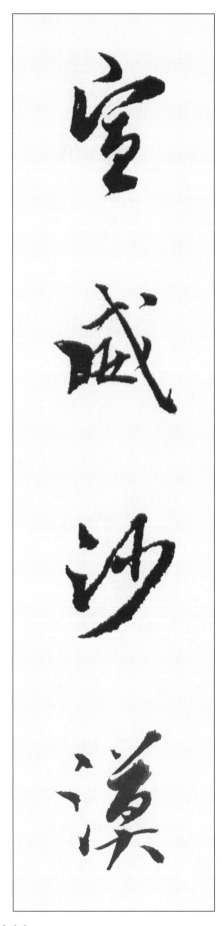

宣 베풀 선 · 威 위엄 위 · 沙 모래 사 · 漠 아득할 막

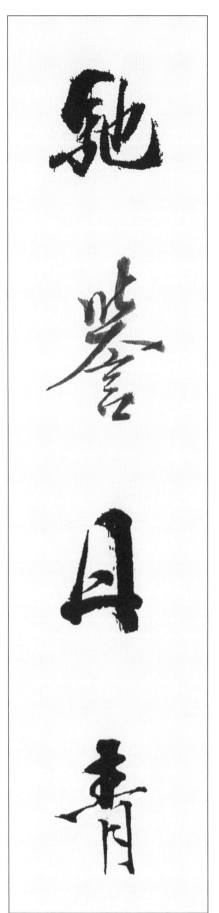

馳 달릴 치 · 譽 기릴 예 · 丹 붉을 단 · 靑 푸를 청

위엄을 사막에까지 펼치니, 그 명예를 채색으로 그려서 전했다.

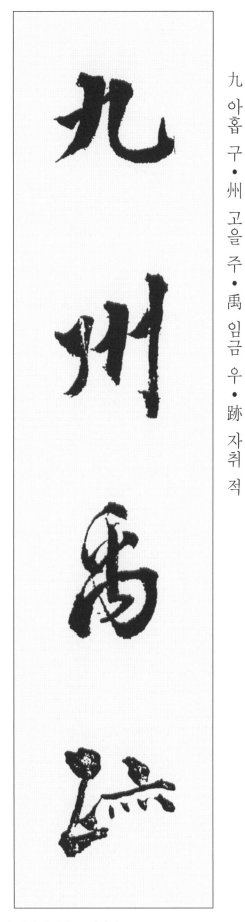

九 아홉 구 • 州 고을 주 • 禹 임금 우 • 跡 자취 적

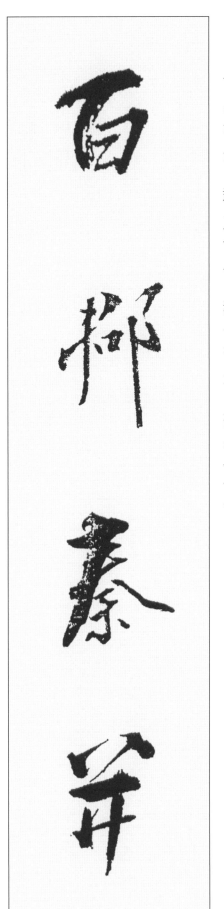

百 일백 백 • 郡 고을 군 • 秦 나라 진 • 幷 아우를 병

구주(九州)는 우임금의 공적의 자취요, 모든 고을은 진나라 시황이 아우른 것이다.

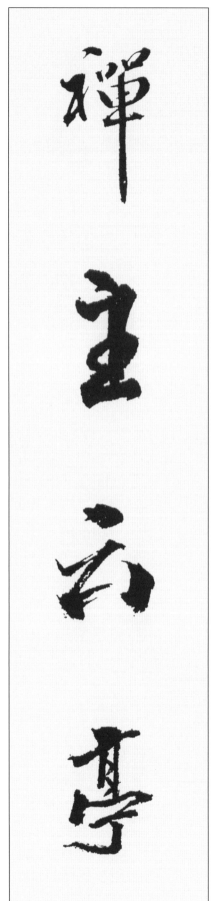

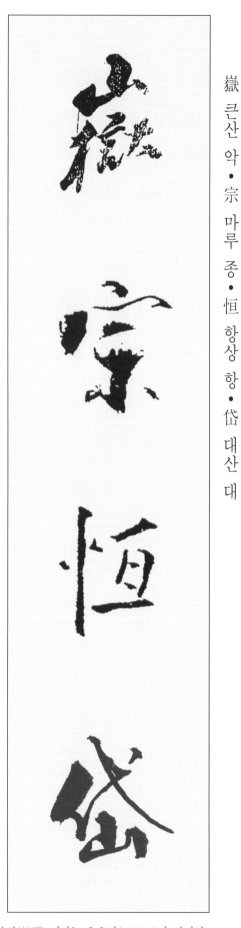

禪 터닦을 선 · 主 임금 주 · 云 이를 운 · 亭 정자 정

嶽 큰산 악 · 宗 마루 종 · 恒 항상 항 · 岱 대산 대

오악(五嶽) 중에는 항산(恒山)과 태산(泰山)이 으뜸이고, 봉선(封禪) 제사는 운운산(云云山)과 정정산(亭亭山)에서 주로 하였다.

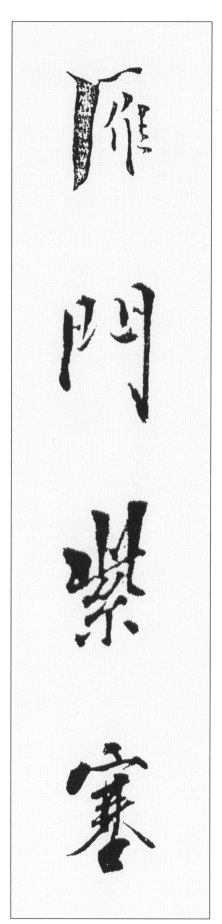

雁 기러기 안 • 門 문 문 • 紫 붉을 자 • 塞 변방 새

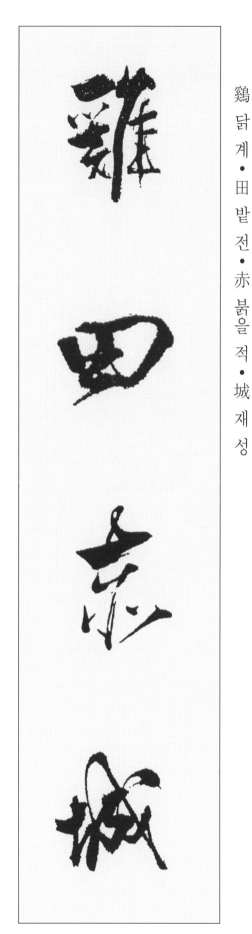

鷄 닭 계 • 田 밭 전 • 赤 붉을 적 • 城 재 성

안문과 자새, 계전과 적성,

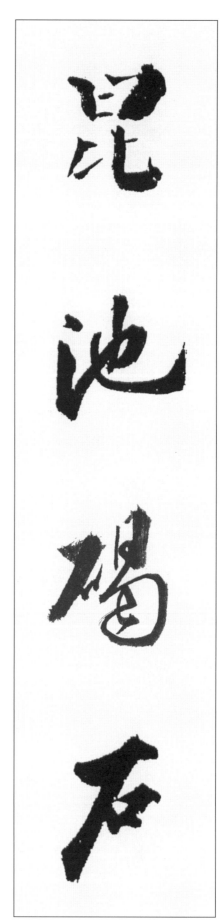

昆 맏 곤 • 池 못 지 • 碣 돌 갈 • 石 돌 석

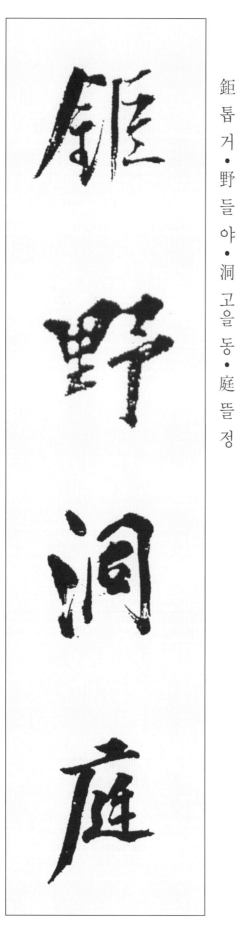

鉅 톱 거 • 野 들 야 • 洞 고을 동 • 庭 뜰 정

곤지와 갈석, 거야와 동정은,

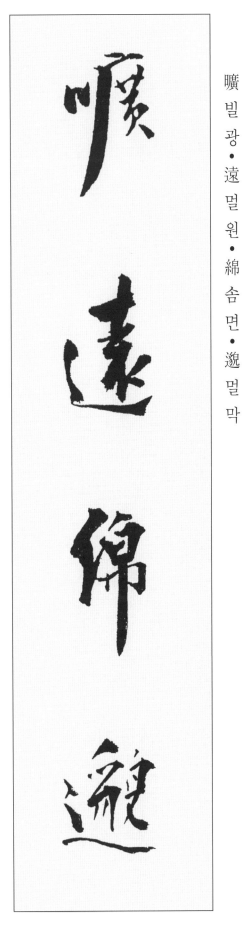

曠 빌 광 • 遠 멀 원 • 綿 솜 면 • 邈 멀 막

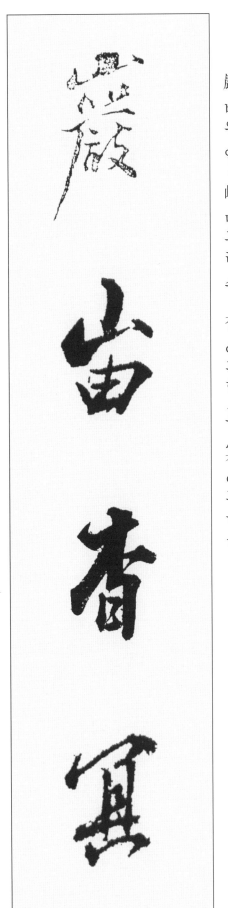

巖 바위 암 • 岫 멧부리 수 • 杳 아득할 묘 • 冥 어두울 명

너무나 멀어 끝없이 아득하고, 바위와 산은 그윽하여 깊고 어두워 보인다.

務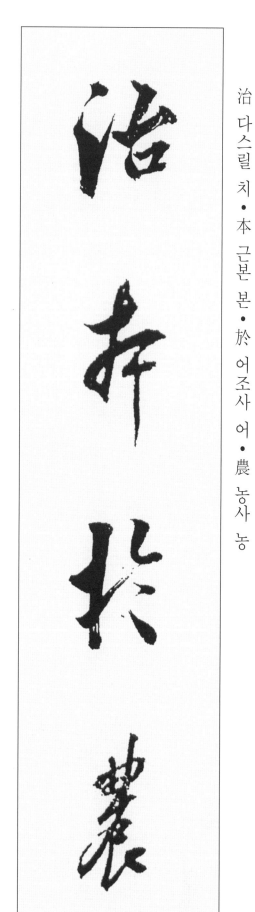

務 힘쓸 무 • 玆 이 자 • 稼 심을 가 • 穡 거둘 색

治 다스릴 치 • 本 근본 본 • 於 어조사 어 • 農 농사 농

다스림은 농업을 근본으로 삼아, 심고 거두기를 힘쓰게 하였다.

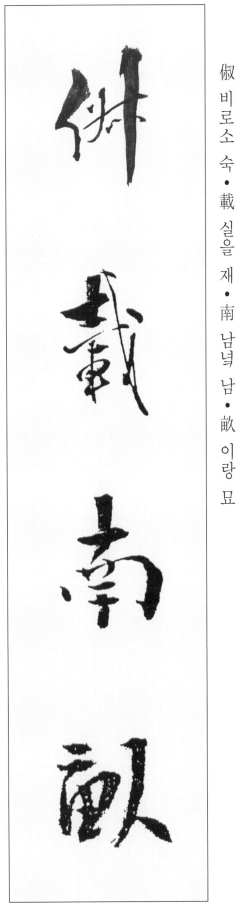

俶 비로소 숙 • 載 실을 재 • 南 남녘 남 • 畝 이랑 묘

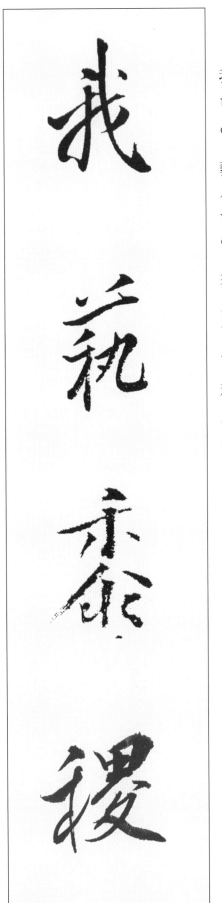

我 나 아 • 藝 심을 예 • 黍 기장 서 • 稷 피 직

봄이 되면 남쪽 이랑에서 일을 시작하니, 우리는 기장과 피를 심으리라.

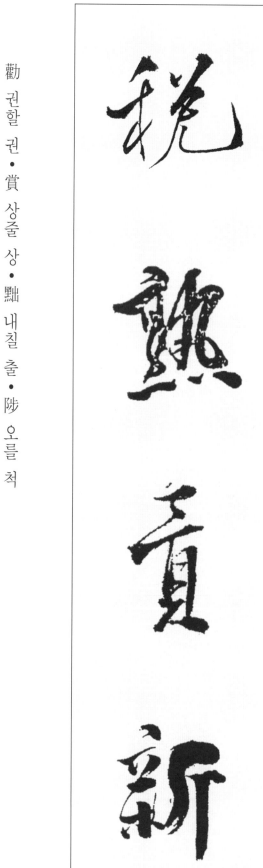

稅 구실 세 · 熟 익을 숙 · 貢 바칠 공 · 新 새 신

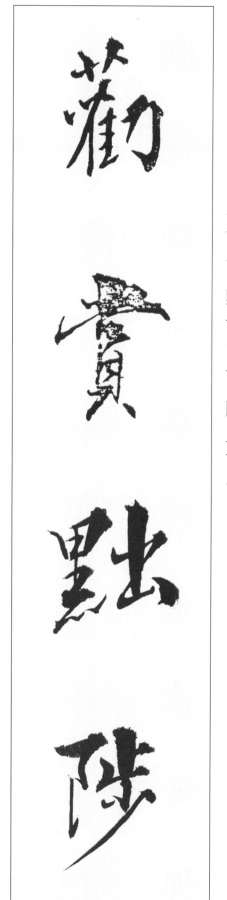

勸 권할 권 · 賞 상줄 상 · 黜 내칠 출 · 陟 오를 척

익은 곡식으로 세금을 내고 새 곡식으로 종묘에 제사하니, 권면하고 상을 주되 무능한 사람은 내치고 유능한 사람은 등용한다.

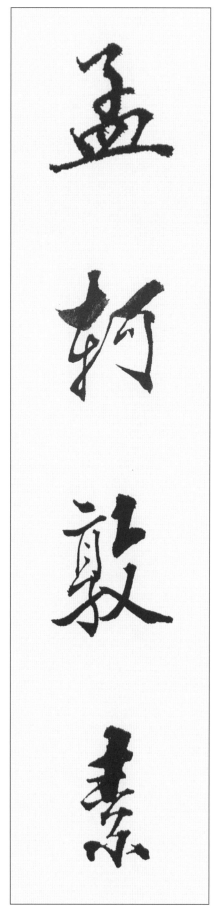

孟 맏 맹 • 軻 수레 가 • 敦 도타울 돈 • 素 흴 소

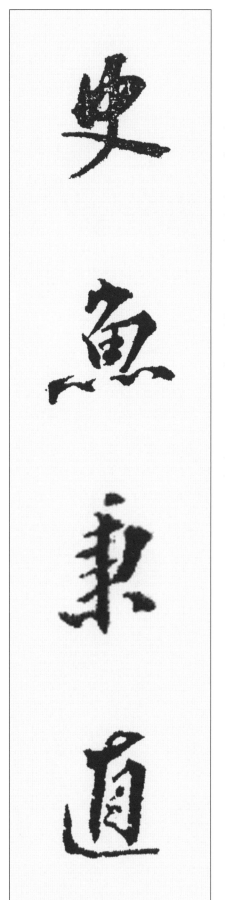

史 역사 사 • 魚 물고기 어 • 秉 잡을 병 • 直 곧을 직

맹자(孟子)는 행동이 도탑고 소박했으며, 사어(史魚)는 직간(直諫)을 잘 하였다.

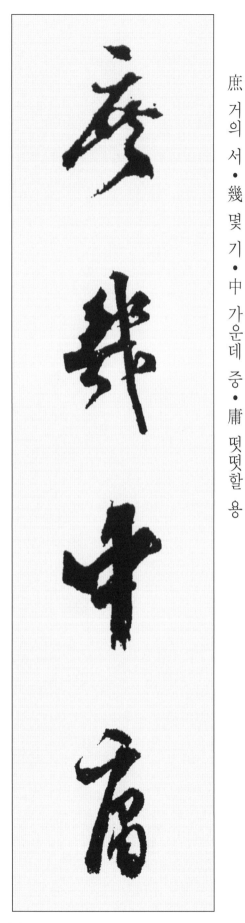

庶 거의 서 • 幾 몇 기 • 中 가운데 중 • 庸 떳떳할 용

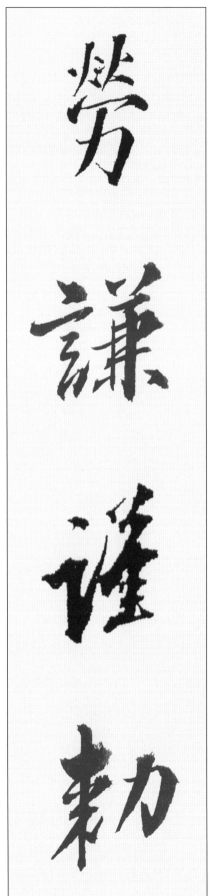

勞 수고로울 로 • 謙 겸손할 겸 • 謹 삼갈 근 • 勅 경계할 칙

중용에 가까우려면, 근로하고 겸손하고 삼가고 신칙해야 한다.

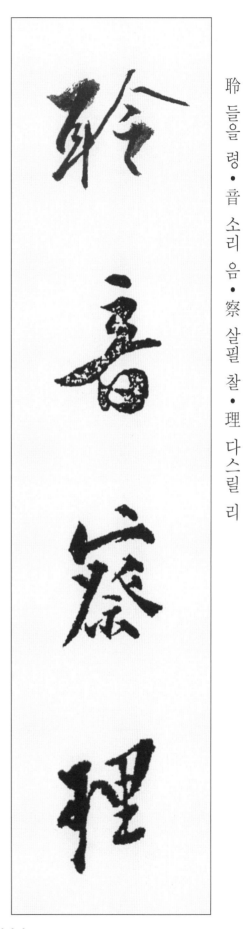

聆 들을 령 · 音 소리 음 · 察 살필 찰 · 理 다스릴 리

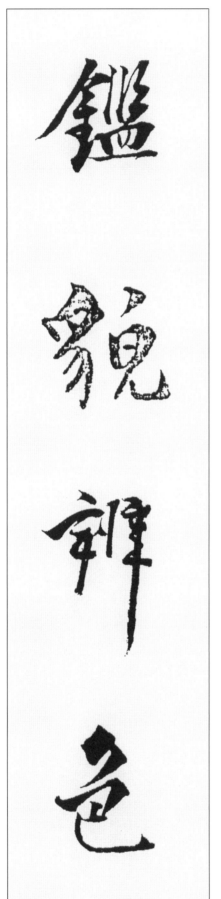

鑑 거울 감 · 貌 모양 모 · 辨 분변할 변 · 色 빛 색

소리를 들어 이치를 살피며, 모습을 거울삼아 낯빛을 분별한다.

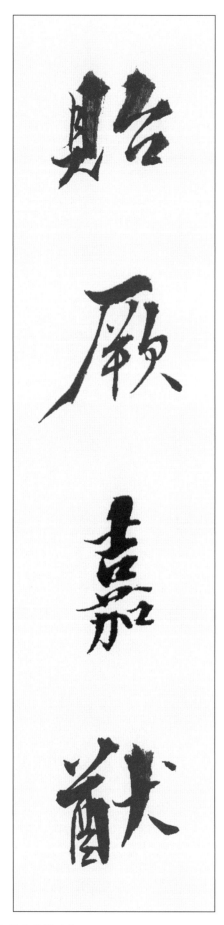

貽 줄 이 • 厥 그 궐 • 嘉 아름다울 가 • 猷 꾀 유

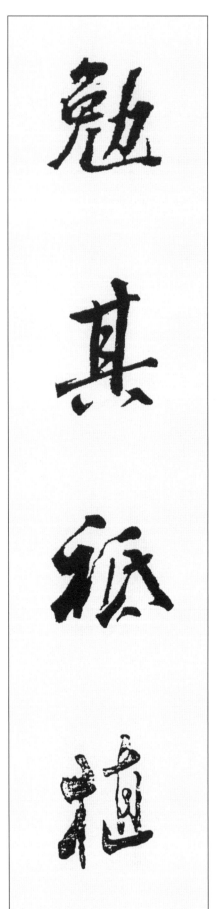

勉 힘쓸 면 • 其 그 기 • 祗 공경 지 • 植 심을 식

훌륭한 계획을 후손에게 남기고, 공경히 선조들의 계획을 심기에 힘써라.

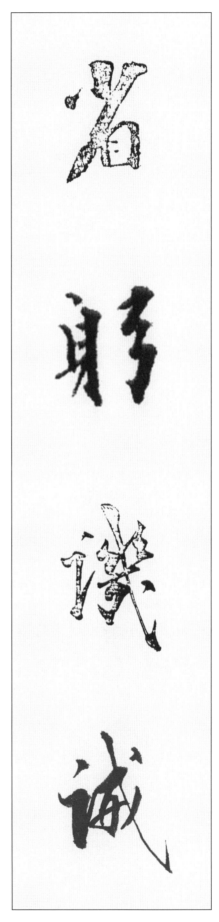

省 살필 성 • 躬 몸 궁 • 譏 나무랄 기 • 誡 경계할 계

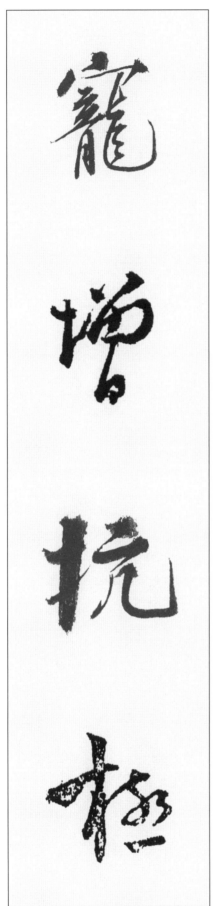

寵 고일 총 • 增 더할 증 • 抗 겨룰 항 • 極 극진 극

자기 몸을 살피고 남의 비방을 경계하며, 은총이 날로 더하면 항거심(抗拒心)이 극에 달함을 알라.

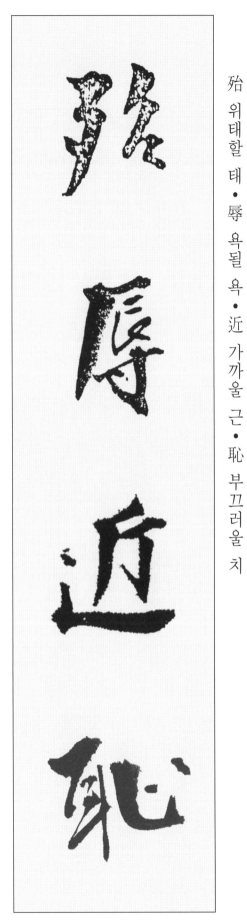

殆 위태할 태 • 辱 욕될 욕 • 近 가까울 근 • 恥 부끄러울 치

林 수풀 림 • 皐 언덕 고 • 幸 다행 행 • 卽 곧 즉

위태로움과 욕됨은 부끄러움에 가까우니, 숲이 있는 물가로 가서 한거(閑居) 하는 것이 좋다.

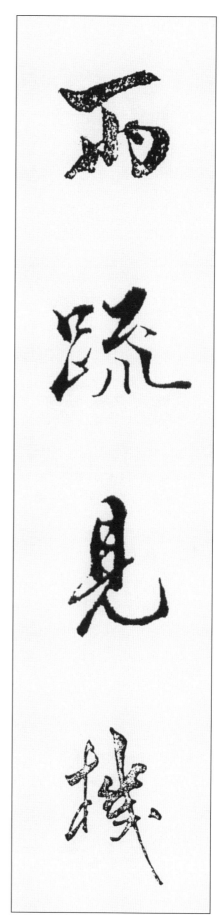

兩 두 량 · 疏 성글 소 · 見 볼 견 · 機 틀 기

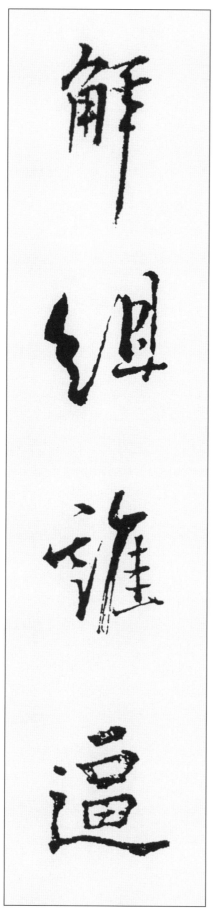

解 풀 해 · 組 끈 조 · 誰 누구 수 · 逼 핍박할 핍

한대(漢代)의 소광(疏廣)과 소수(疏受)는 기회를 보아 인끈을 풀어놓고 가버렸으니, 누가 그 행동을 막을 수 있으리오.

95

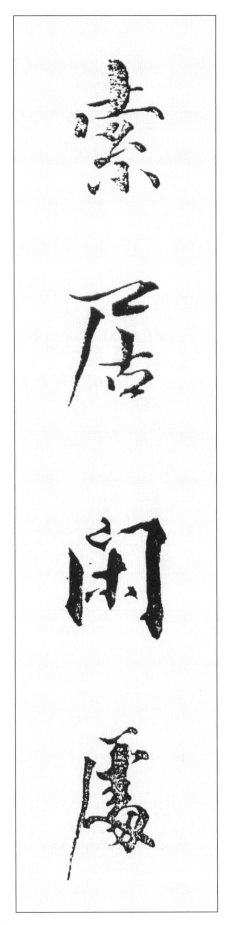

索 찾을 색 • 居 살 거 • 閑 한가할 한 • 處 곳 처

索 찾을 색 • 居 살 거 • 閑 한가할 한 • 處 곳 처

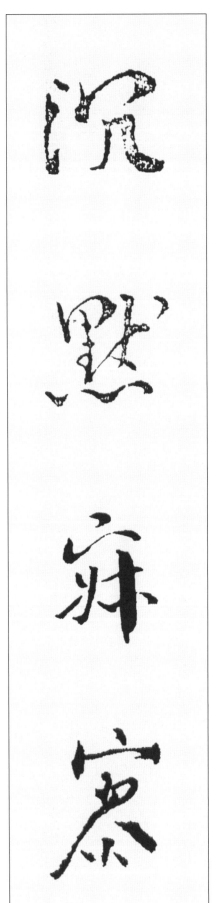

沈 잠길 침 • 默 잠잠할 묵 • 寂 고요할 적 • 寥 고요할 료

한적한 곳을 찾아 사니, 말 한 마디도 없이 고요하기만 하다.

求 구할 구 • 古 옛 고 • 尋 찾을 심 • 論 논할 론

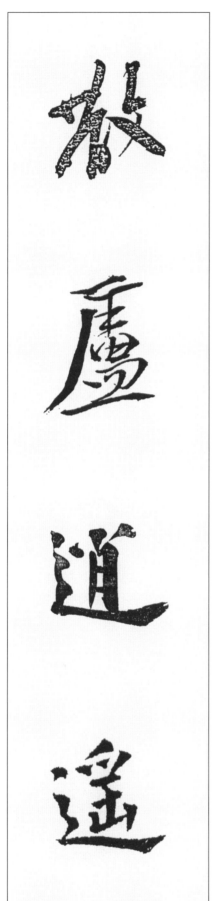

散 흩을 산 • 慮 생각 려 • 逍 노닐 소 • 遙 노닐 요

옛 사람의 글을 구하고 도(道)를 찾으며, 모든 생각을 흩어버리고 평화로이 노닌다.

欣 기쁠 흔 · 奏 아뢸 주 · 累 누끼칠 루 · 遣 보낼 견

慽 슬플 척 · 謝 말씀 사 · 歡 기쁠 환 · 招 부를 초

기쁨은 모여들고 번거로움은 사라지니, 슬픔은 물러가고 즐거움이 온다.

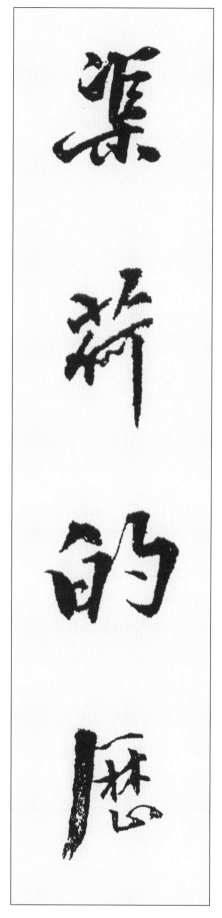

渠 개천 거 • 荷 연꽃 하 • 的 마침 적 • 歷 지날 력

渠 개천 거 • 荷 연꽃 하 • 的 마침 적 • 歷 지날 력

園 동산 원 • 莽 풀 망 • 抽 뽑을 추 • 條 가지 조

도랑의 연꽃은 곱고 분명하며, 동산에 우거진 풀들은 쭉쭉 빼어나다.

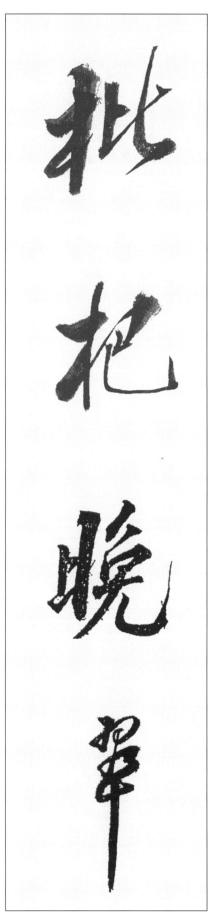

枇 비파 비 · 杷 비파 파 · 晚 늦을 만 · 翠 푸를 취

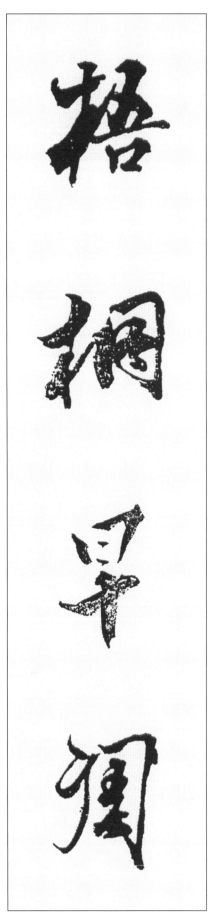

梧 오동 오 · 桐 오동 동 · 早 이를 조 · 凋 시들 조

비파나무 잎새는 늦도록 푸르고, 오동나무 잎새는 일찍부터 시든다.

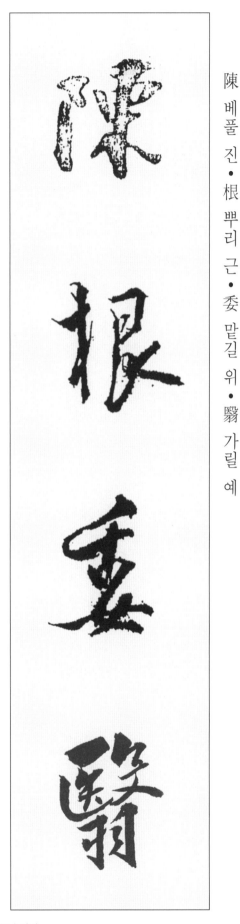

陳 베풀 진 • 根 뿌리 근 • 委 맡길 위 • 翳 가릴 예

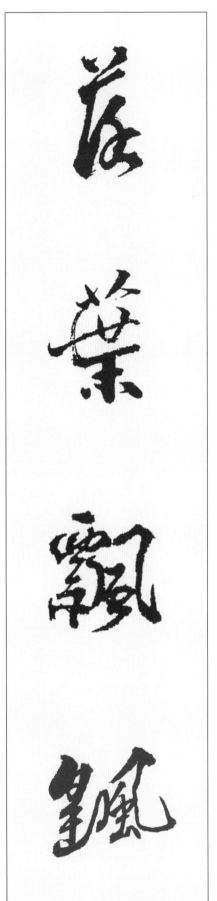

落 떨어질 락 • 葉 잎 엽 • 飄 나부낄 표 • 颻 나부낄 요

묵은 뿌리들은 버려져 있고, 떨어진 나뭇잎은 바람 따라 흩날린다.

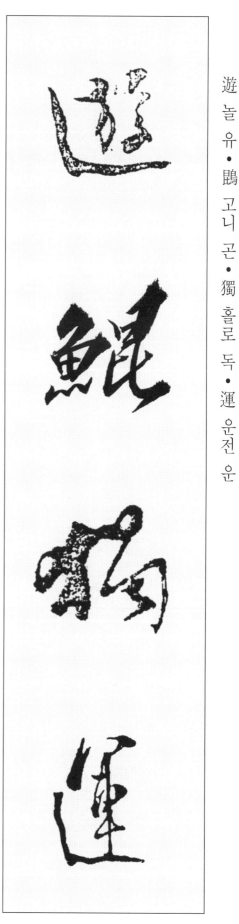

遊 놀 유 • 鯤 고니 곤 • 獨 홀로 독 • 運 운전 운

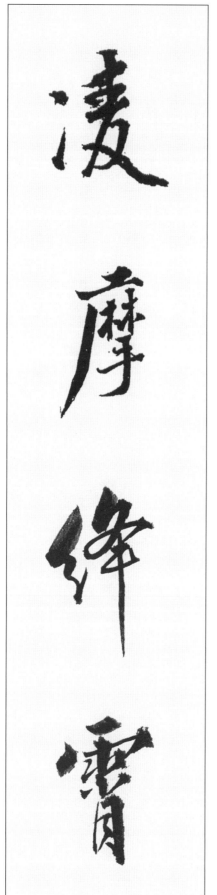

凌 능멸할 릉 • 摩 만질 마 • 絳 붉을 강 • 霄 하늘 소

곤어는 홀로 바다를 노닐다가, 붕새 되어 올라가면 붉은 하늘을 누비고 날아다닌다.

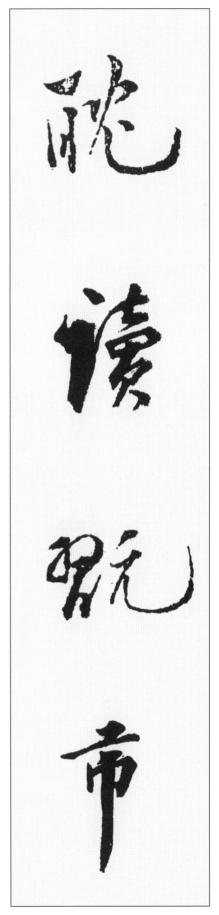

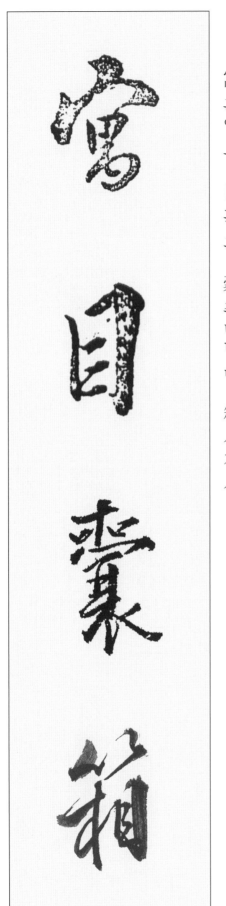

耽 즐길 탐 • 讀 읽을 독 • 翫 구경 완 • 市 저자 시

寓 붙일 우 • 目 눈 목 • 囊 주머니 낭 • 箱 상자 상

저잣거리 책방에서 글 읽기에 흠뻑 빠져, 정신 차려 자세히 보니 마치 글을 주머니나 상자 속에 갈무리하는 것 같다.

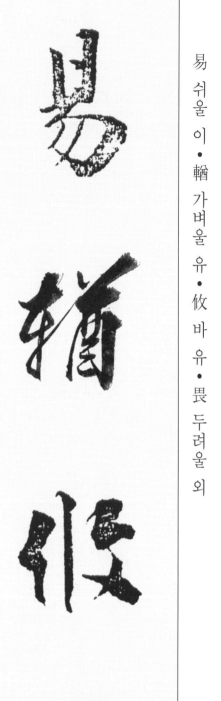

易 쉬울 이 • 輶 가벼울 유 • 攸 바 유 • 畏 두려울 외

屬 붙일 속(촉) • 耳 귀 이 • 垣 담 원 • 墻 담 장

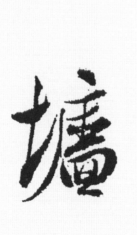

말하기를 쉽고 가벼이 여기는 것은 두려워할 만한 일이니, 남이 담에 귀를 기울여 듣는 것처럼 조심하라.

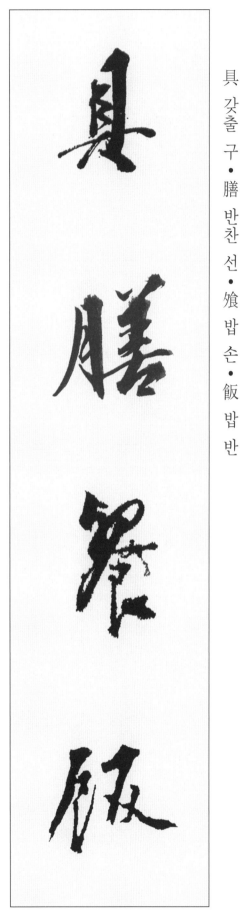

具 갖출 구·膳 반찬 선·飱 밥 손·飯 밥 반

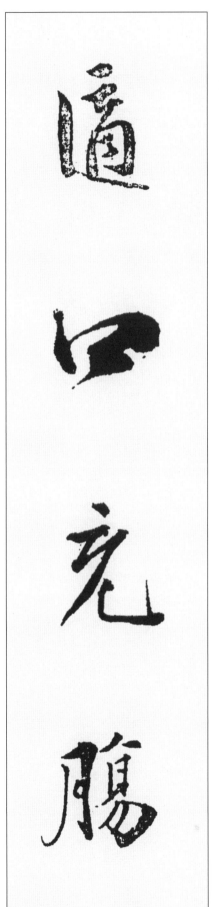

適 마침 적·口 입 구·充 채울 충·腸 창자 장

반찬을 갖추어 밥을 먹으니, 입맛에 맞게 창자를 채울 뿐이다.

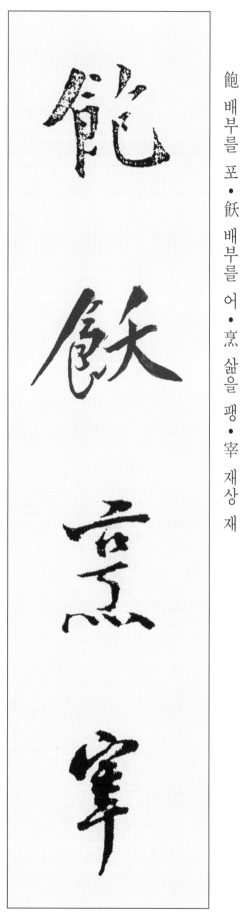

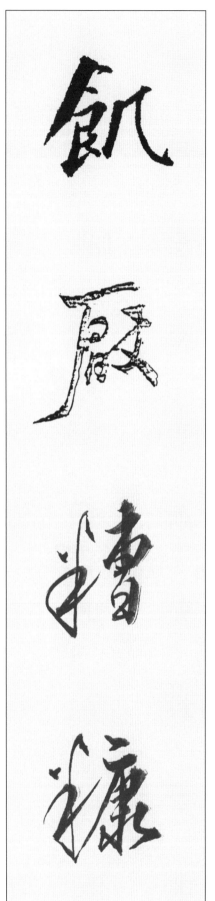

飽 배부를 포 • 飫 배부를 어 • 烹 삶을 팽 • 宰 재상 재

飢 주릴 기 • 厭 싫을 염 • 糟 술지게미 조 • 糠 겨 강

배부르면 아무리 맛있는 요리도 먹기 싫고, 굶주리면 술지게미와 쌀겨도 만족스럽다.

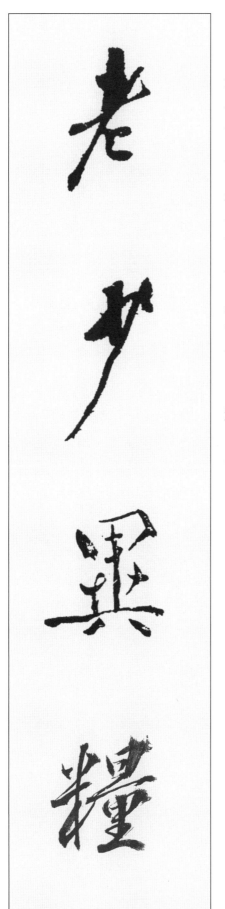

老 늙을 로・少 젊을 소・異 다를 이・糧 양식 량

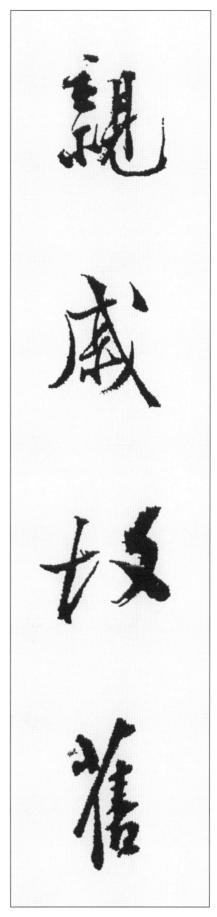

親 친할 친・戚 겨레 척・故 연고 고・舊 옛 구

친척이나 친구들을 대접할 때는, 노인과 젊은이의 음식을 달리해야 한다.

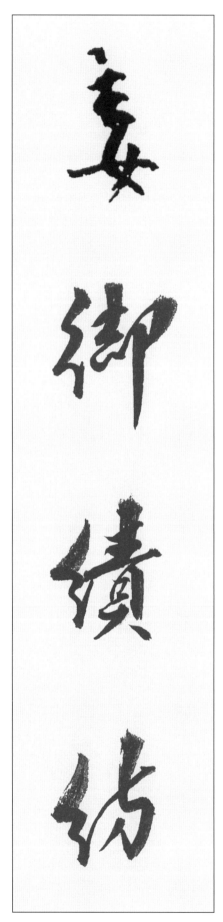

妾 첩 첩 · 御 모실 어 · 績 길쌈 적 · 紡 길쌈 방

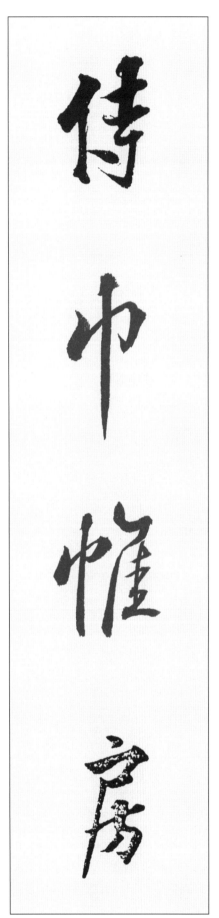

侍 모실 시 · 巾 수건 건 · 帷 장막 유 · 房 방 방

아내나 첩은 길쌈을 하고, 안방에서는 수건과 빗을 가지고 남편을 섬긴다.

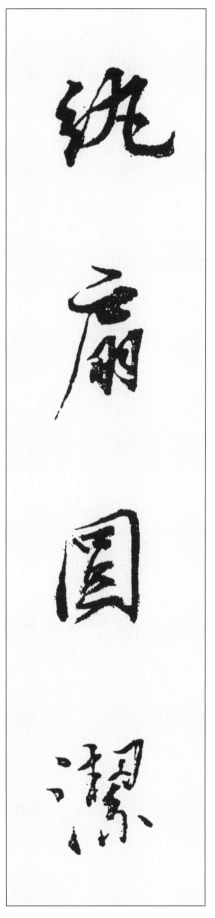

紈 흰깁 환 • 扇 부채 선 • 圓 둥글 원 • 潔 맑을 결

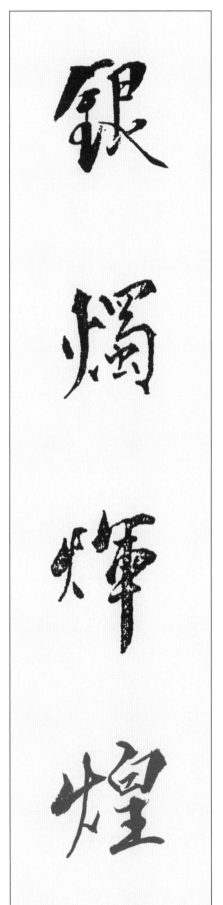

銀 은 은 • 燭 촛불 촉 • 煒 빛날 위 • 煌 빛날 황

비단 부채는 둥글고 깨끗하며, 은빛 촛불은 휘황하게 빛난다.

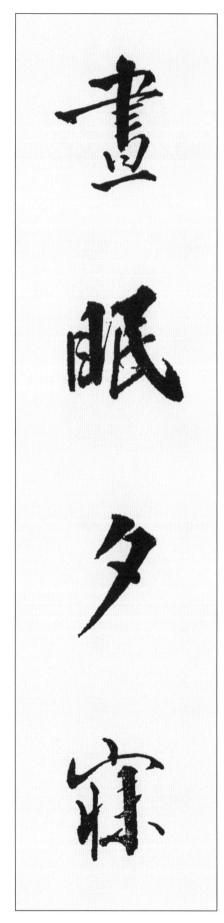

晝 낮 주 • 眠 졸 면 • 夕 저녁 석 • 寐 잘 매

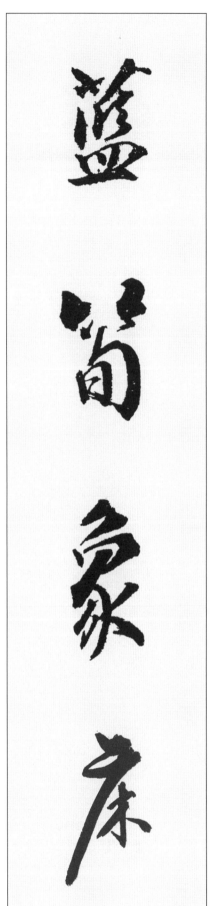

藍 쪽 람 • 筍 댓순 순 • 象 코끼리 상 • 床 평상 상

낮잠을 즐기거나 밤잠을 누리는, 상아로 장식한 대나무 침상이다.

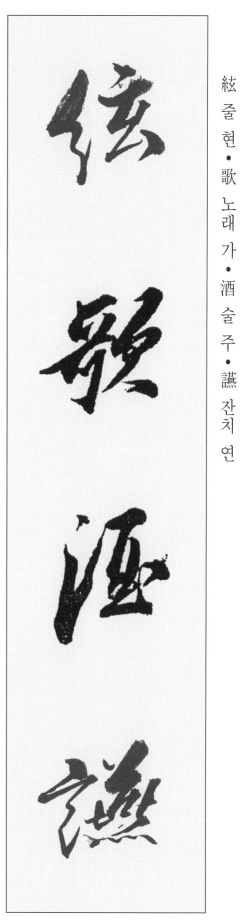

絃 줄 현 • 歌 노래 가 • 酒 술 주 • 讌 잔치 연

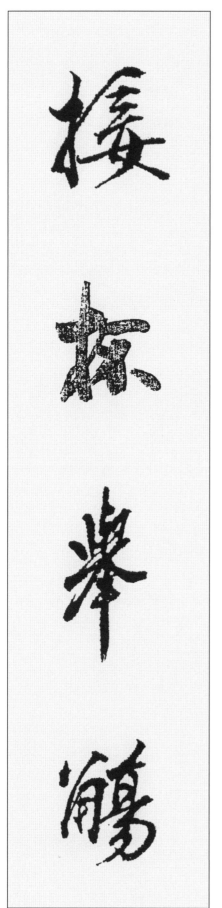

接 접할 접 • 盃 잔 배 • 擧 들 거 • 觴 잔 상

연주하고 노래하는 잔치마당에서는, 잔을 주고받기도 하며 혼자서 들기도 한다.

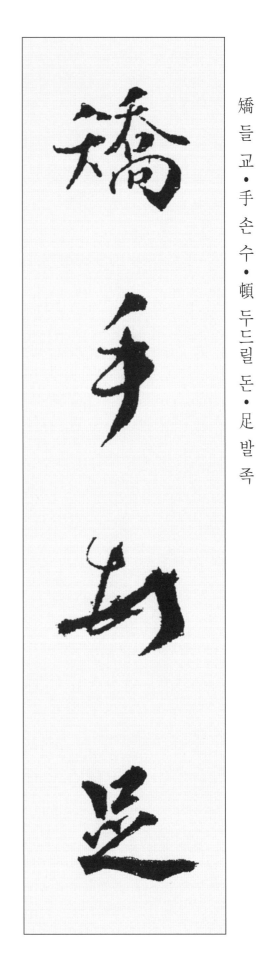

矯 들 교 ● 手 손 수 ● 頓 두드릴 돈 ● 足 발 족

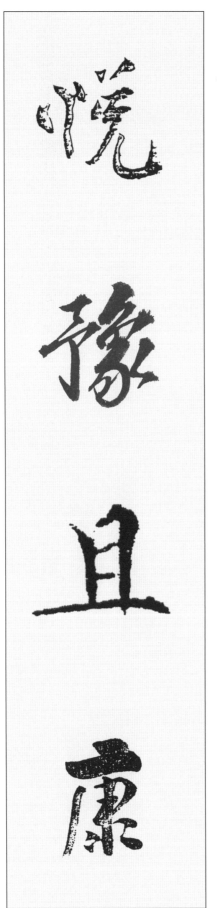

悅 기쁠 열 ● 豫 기쁠 예 ● 且 또 차 ● 康 편안 강

손을 들고 발을 굴러 춤을 추니, 기쁘고도 편안하다.

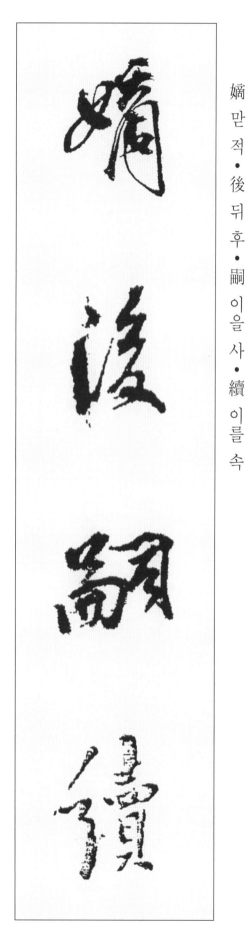

嫡 맏 적 · 後 뒤 후 · 嗣 이을 사 · 續 이를 속

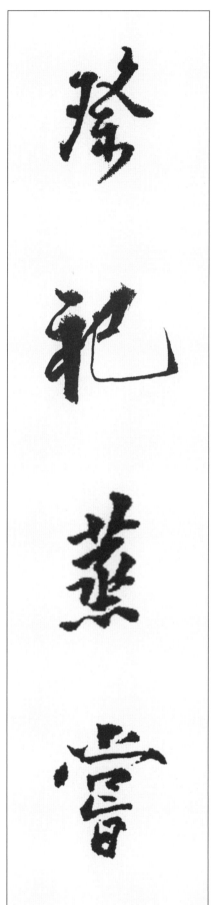

祭 제사 제 · 祀 제사 사 · 蒸 찔 증 · 嘗 맛볼 상

적장자는 가문의 맥을 이어, 겨울의 증(蒸)제사와 가을의 상(嘗)제사를 지낸다.

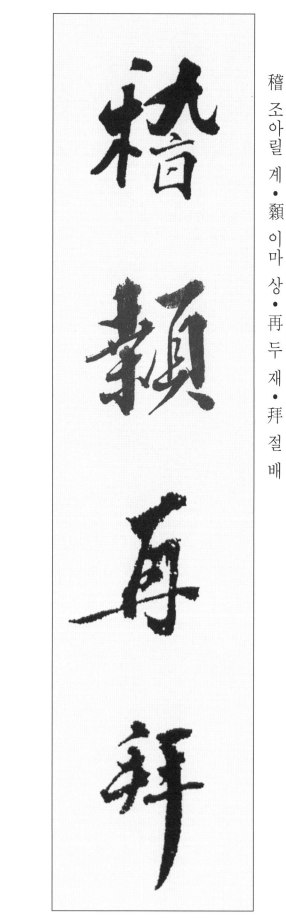

稽 조아릴 계 • 顙 이마 상 • 再 두 재 • 拜 절 배

悚 두려울 송 • 懼 두려울 구 • 恐 두려울 공 • 惶 두려울 황

이마를 조아려서 두 번 절하고, 두려워하고 공경한다.

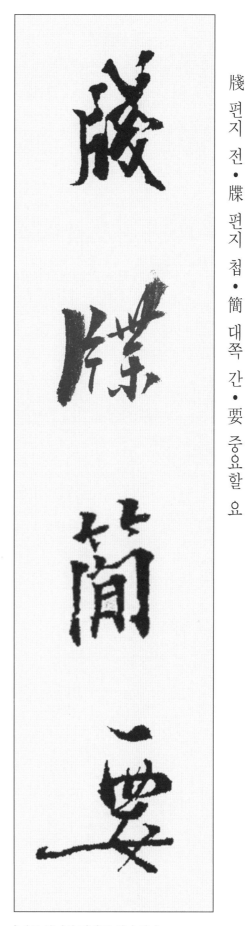

牋 편지 전 • 牒 편지 첩 • 簡 대쪽 간 • 要 중요할 요

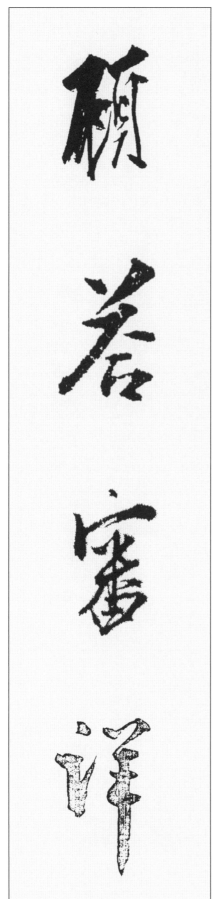

顧 돌아볼 고 • 答 대답 답 • 審 살필 심 • 詳 자세할 상

편지는 간단명료해야 하고, 안부를 묻거나 대답할 때에는 자세히 살펴서 명백히 해야 한다.

骸 뼈 해 · 垢 때 구 · 想 생각 상 · 浴 목욕 욕

執 잡을 집 · 熱 더울 열 · 願 원할 원 · 凉 서늘할 량

몸에 때가 끼면 목욕할 것을 생각하고, 뜨거운 것을 잡으면 시원하기를 바란다.

驢 나귀 려 ● 騾 노새 라 ● 犢 송아지 독 ● 特 수소 특

駭 놀랄 해 ● 躍 뛸 약 ● 超 뛰어넘을 초 ● 驤 달릴 양

나귀와 노새와 송아지와 소들이, 놀라서 뛰고 달린다.

117

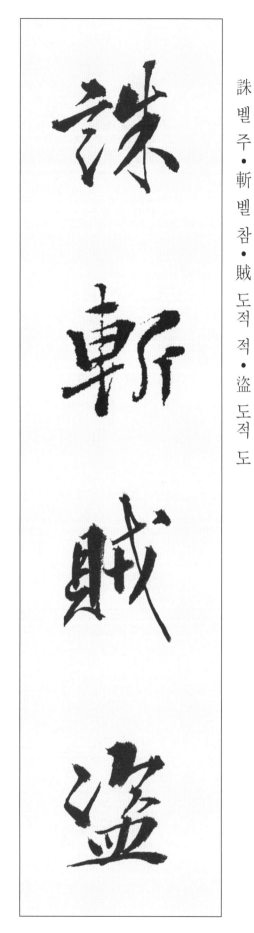

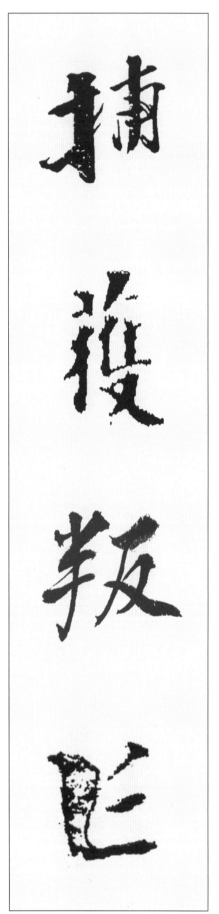

誅 벨 주 • 斬 벨 참 • 賊 도적 적 • 盜 도적 도

捕 잡을 포 • 獲 얻을 획 • 叛 배반할 반 • 亡 도망 망

도적을 처벌하고 베며, 배반자와 도망자를 사로잡는다.

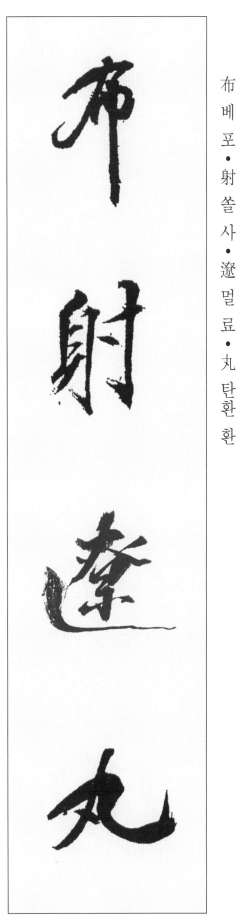

布 베 포 · 射 쏠 사 · 遼 멀 료 · 丸 탄환 환

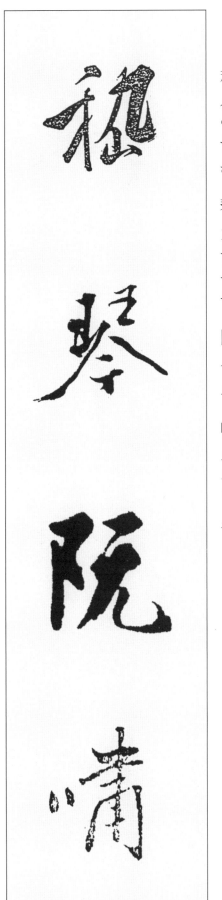

嵇 산이름 혜 · 琴 거문고 금 · 阮 성 완 · 嘯 휘파람 소

여포(呂布)의 활쏘기, 웅의료(熊宜遼)의 탄환 돌리기며, 혜강(嵇康)의 거문고 타기, 완적(阮籍)의 휘파람은 모두 유명하다.

119

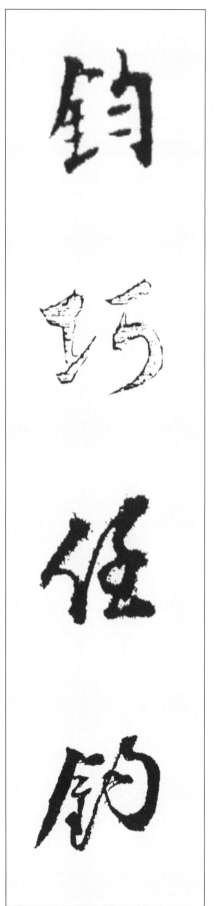

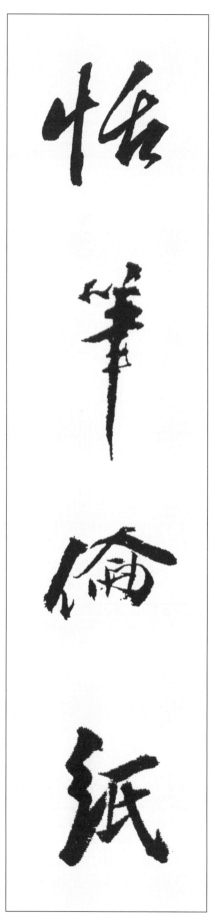

恬 편안할 염 · 筆 붓 필 · 倫 인륜 륜 · 紙 종이 지

鈞 무거울 균 · 巧 공교할 교 · 任 맡길 임 · 釣 낚시 조

몽염(蒙恬)은 붓을 만들고, 채륜(蔡倫)은 종이를 만들었고, 마균(馬鈞)은 기교가 있었고, 임공자(任公子)는 낚시를 잘했다.

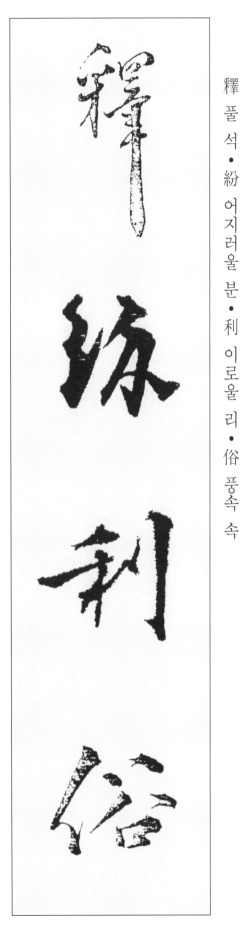

釋 풀 석 · 紛 어지러울 분 · 利 이로울 리 · 俗 풍속 속

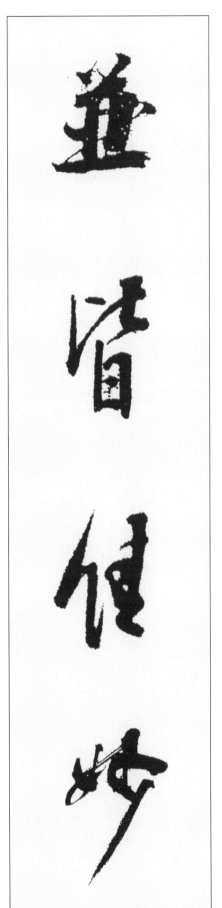

並 아우를 병 · 皆 다 개 · 佳 아름다울 가 · 妙 묘할 묘

어지러움을 풀어 세상을 이롭게 하였으니, 이들은 모두 다 아름답고 묘한 사람들이다.

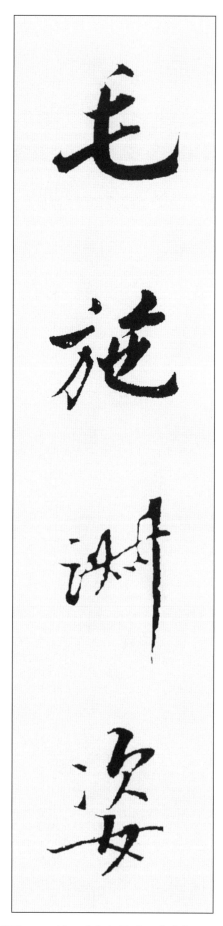

毛 터럭 모 • 施 베풀 시 • 淑 맑을 숙 • 姿 자태 자

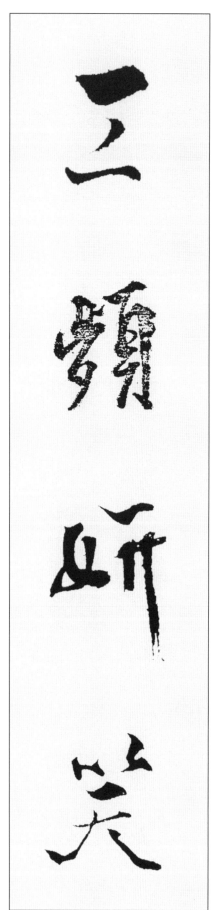

工 장인 공 • 顰 찡그릴 빈 • 姸 고울 연 • 笑 웃음 소

오나라 모장과 월나라 서시(西施)는 자태가 아름다워, 찌푸림도 교묘하고 웃음은 곱기도 하였다.

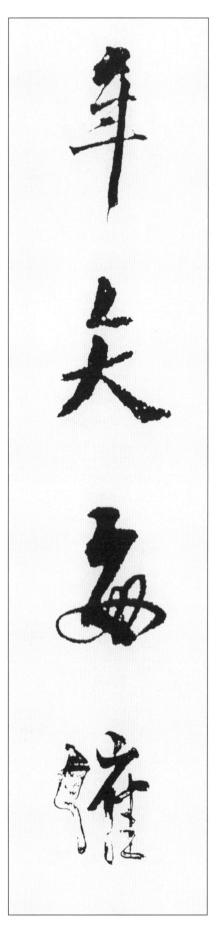

年 해 년 • 矢 화살 시 • 每 매양 매 • 催 재촉할 최

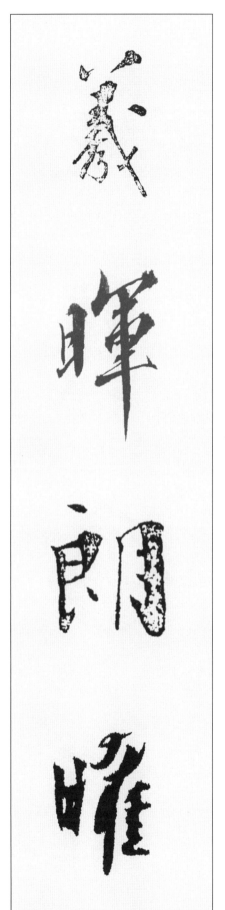

羲 복희 희 • 暉 햇빛 휘 • 朗 밝을 랑 • 曜 빛날 요

세월은 살같이 매양 빠르기를 재촉하건만, 햇빛은 밝고 빛나기만 하구나.

123

璇 구슬 선 • 璣 구슬 기 • 懸 달 현 • 斡 돌 알

晦 그믐 회 • 魄 넋 백 • 環 고리 환 • 照 비칠 조

선기옥형(璇璣玉衡)은 공중에 매달려 돌고, 어두움과 밝음이 돌고 돌면서 비춰준다.

指 가리킬 지 • 薪 섶 신 • 修 닦을 수 • 祐 복 우, 도울 우

永 길 영 • 綏 평안할 유 • 吉 길할 길 • 邵 높을 소

복을 닦는 것이 나무섶과 불씨를 옮기는 데 비유될 정도라면, 길이 편안하여 상서로움이 높아지리라.

俯 구부릴 부 · 仰 우러러볼 앙 · 廊 행랑 랑 · 廟 사당 묘

矩 법 구 · 步 걸음 보 · 引 이끌 인 · 領 거느릴 령

걸음걸이를 바르게 하여 옷차림을 단정히 하고, 낭묘(廊廟)에 오르고 내린다.

束 묶을 속 · 帶 띠 대 · 矜 자랑 긍 · 莊 씩씩할 장

徘 배회할 배 · 徊 배회할 회 · 瞻 볼 첨 · 眺 바라볼 조

띠를 묶는 등 경건하게 하고, 배회하며 우러러본다.

孤 외로울 고 • 陋 더러울 루 • 寡 적을 과 • 聞 들을 문

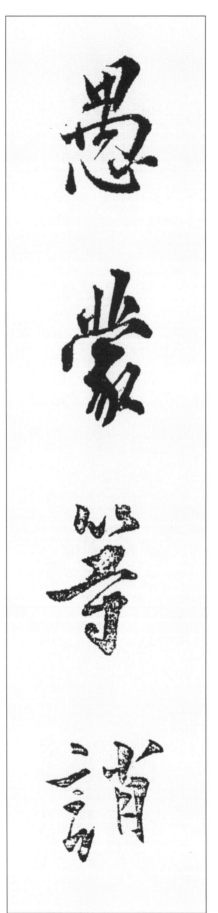

愚 어리석을 우 • 蒙 어릴 몽 • 等 무리 등 • 誚 꾸짖을 초

고루하고 배움이 적으면 어리석고 몽매한 자들과 같아서 남의 책망을 듣게 마련이다.

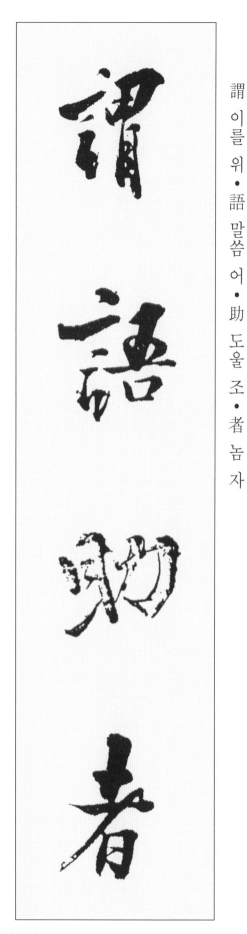

謂 이를 위 • 語 말씀 어 • 助 도울 조 • 者 놈 자

焉 이끼 언 • 哉 이끼 재 • 乎 온 호 • 也 이끼 야

어조사라 이르는 것에는 언(焉) · 재(哉) · 호(乎) · 야(也)가 있다.

千 字 文 索 引 目 錄

130

국	鞠	칠 국	24
	國	나라 국	16
군	軍	군사 군	79
	群	무리 군	64
	君	임금 군	35
	郡	고을 군	81
궁	宮	집 궁	58
	躬	몸 궁	93
권	勸	권할 권	88
궐	闕	대궐 궐	11
	厥	그 궐	92
귀	歸	돌아갈 귀	20
	貴	귀할 귀	45
규	規	법 규	50
균	鈞	무거울 균	120
극	克	이길 극	30
	極	극진 극	93
근	根	뿌리 근	101
	謹	삼갈 근	90
	近	가까울 근	94
금	禽	새 금	59
	琴	거문고 금	119
	金	쇠 금	10
급	給	줄 급	67
	及	미칠 급	22
긍	矜	자랑 긍	127
기	璣	구슬 기	124
	其	그 기	92
	器	그릇 기	28
	氣	기운 기	49
	譏	나무랄 기	93
	己	몸 기	27
	綺	비단 기	74
	豈	어찌 기	24
	旣	이미 기	64
	起	일어날 기	79
	飢	주릴 기	106
	基	터 기	42
	機	틀 기	95

	谷	골 곡	32
곤	昆	맏 곤	84
	崑	메 곤	10
	鯤	고니 곤	102
	困	곤할 곤	76
공	公	귀공 공	73
	恭	공손 공	24
	孔	구멍 공	49
	拱	꽂을 공	18
	恐	두려울 공	114
	貢	바칠 공	88
	空	빌 공	32
	工	장인 공	122
	功	공 공	70
과	寡	적을 과	128
	過	허물 과	26
	果	실과 과	12
관	官	벼슬 관	14
	觀	볼 관	58
	冠	갓 관	68
광	匡	바를 광	73
	曠	빌 광	85
	光	빛 광	11
	廣	넓을 광	63
괴	槐	괴화나무 괴	66
괵	虢	나라 괵	77
교	矯	들 교	112
	交	사귈 교	50
	巧	공교할 교	120
구	求	구할 구	97
	懼	두려울 구	114
	垢	때 구	116
	駒	망아지 구	21
	驅	몰 구	68
	矩	법 구	126
	舊	옛 구	107
	口	입 구	105
	具	갖출 구	105
	九	아홉 구	81

	圖	그림 도	59
독	犢	송아지 독	117
	讀	읽을 독	103
	獨	홀로 독	102
	篤	도타울 독	41
돈	頓	두드릴 돈	112
	敦	도타울 돈	89
동	洞	고을 동	84
	東	동녘 동	56
	桐	오동 동	100
	動	움직일 동	53
	同	한가지 동	49
	冬	겨울 동	7
두	杜	막을 두	65
득	得	얻을 득	26
등	等	무리 등	128
	登	오를 등	43
	騰	오를 등	9
라	騾	노새 라	117
	羅	벌릴 라	66
락	落	떨어질 락	101
	樂	즐거울 락	45
	洛	낙수 락	57
란	蘭	난초 란	38
람	藍	쪽 람	110
랑	廊	행랑 랑	126
	朗	밝을 랑	123
래	來	올 래	7
량	糧	양식 량	107
	良	어질 량	25
	量	헤아릴 량	28
	凉	서늘할 량	116
	兩	두 량	95
려	麗	고울 려	10
	驢	나귀 려	117
	慮	생각 려	97
	呂	법 려	8
	黎	검을 려	19
력	力	힘 력	36

	幾	몇 기	90
길	吉	길할 길	125
난	難	어려울 난	28
남	男	사내 남	25
	南	남녘 남	87
납	納	들일 납	62
낭	囊	주머니 낭	103
내	內	안 내	63
	乃	이에 내	15
	奈	벗 내	12
녀	女	계집 녀	25
년	年	해 년	123
념	念	생각할 념	30
녕	寧	편안할 녕	75
농	農	농사 농	86
능	能	능할 능	26
다	多	많을 다	75
단	丹	붉을 단	80
	旦	아침 단	72
	短	짧을 단	27
	端	끝 단	31
달	達	통달 달	63
담	淡	맑을 담	13
	談	말씀 담	27
답	答	대답 답	115
당	當	마땅 당	36
	棠	아가위 당	44
	堂	집 당	32
	唐	나라 당	16
대	對	대할 대	60
	帶	띠 대	127
	大	큰 대	23
	岱	대산 대	82
덕	德	큰 덕	31
도	途	길 도	77
	道	길 도	18
	都	도읍 도	56
	盜	도적 도	118
	陶	질그릇 도	16

132

	磨	갈 마	50
막	邈	멀 막	85
	漠	아득할 막	80
	莫	말 막	26
만	晚	늦을 만	100
	萬	일만 만	22
	滿	가득할 만	54
망	罔	말 망	27
	邙	터 망	57
	忘	잊을 망	26
	莽	풀 망	99
	亡	도망 망	118
매	寐	잘 매	110
	每	매양 매	123
맹	盟	맹세 맹	77
	孟	맏 맹	89
면	綿	솜 면	85
	眠	졸 면	110
	勉	힘쓸 면	92
	面	낯 면	57
멸	滅	멸할 멸	77
명	明	밝을 명	63
	銘	새길 명	70
	冥	어두울 명	85
	鳴	울 명	21
	名	이름 명	31
	命	목숨 명	36
모	慕	사모할 모	25
	母	어머니 모	47
	毛	터럭 모	122
	貌	모양 모	91
목	目	눈 목	103
	牧	칠 목	79
	睦	화목할 목	46
	木	나무 목	22
몽	蒙	어릴 몽	128
묘	廟	사당 묘	126
	杳	아득할 묘	85
	畝	이랑 묘	87

	歷	지날 력	99
련	輦	수레 련	68
	連	연할 련	49
렬	列	벌릴 렬	6
	烈	매울 렬	25
렴	廉	청렴할 렴	52
령	靈	신령 령	59
	令	하여금 령	41
	聆	들을 령	91
	領	거느릴 령	126
례	禮	예도 례	45
로	勞	수고로울 로	90
	露	이슬 로	9
	路	길 로	66
	老	늙을 로	107
록	祿	녹 록	69
론	論	논할 론	97
뢰	賴	힘입을 뢰	22
료	遼	멀 료	119
	寥	고요할 료	96
룡	龍	용 룡	14
루	樓	다락 루	58
	累	누끼칠 루	98
	陋	더러울 루	128
류	流	흐를 류	39
륜	倫	인륜 륜	120
률	律	법 률	8
륵	勒	새길 륵	70
릉	凌	능멸할 릉	102
리	離	떠날 리	51
	履	밟을 리	37
	李	오얏 리	12
	利	이로울 리	121
	理	다스릴 리	91
린	鱗	비늘 린	13
림	林	수풀 림	94
	臨	임할 림	37
립	立	설 립	31
마	摩	만질 마	102

번	煩	번거로울 번	78
벌	伐	칠 벌	17
법	法	법 법	78
벽	壁	벽 벽	65
	璧	구슬 벽	34
변	辨	분변할 변	91
	弁	고깔 변	62
별	別	분별할 별	45
병	丙	남녘 병	60
	幷	아우를 병	81
	並	아우를 병	121
	秉	잡을 병	89
	兵	군사 병	67
보	寶	보배 보	34
	步	걸음 보	126
복	福	복 복	33
	伏	엎드릴 복	19
	服	입을 복	15
	覆	덮을 복	28
본	本	근본 본	86
봉	封	봉할 봉	67
	鳳	새 봉	21
	奉	받들 봉	47
부	浮	뜰 부	57
	府	마을 부	66
	富	부자 부	69
	扶	붙들 부	73
	傅	스승 부	47
	婦	지어미 부	46
	父	아비 부	35
	阜	언덕 부	72
	夫	지아비 부	46
	俯	구부릴 부	126
분	墳	무덤 분	64
	分	나눌 분	50
	紛	어지러울 분	121
불	不	아닐 불	39
	弗	아닐 불	51
비	飛	날 비	58

	妙	묘할 묘	121
무	無	없을 무	42
	武	호반 무	74
	務	힘쓸 무	86
	茂	성할 무	70
묵	默	잠잠할 묵	96
	墨	먹 묵	29
문	文	글월 문	15
	聞	들을 문	128
	門	문 문	83
	問	물을 문	18
물	勿	말 물	75
	物	만물 물	54
미	美	아름다울 미	41
	微	작을 미	72
	靡	아닐 미	27
	糜	얽을 미	55
민	民	백성 민	17
밀	密	빽빽할 밀	75
박	薄	엷을 박	37
반	飯	밥 반	105
	叛	배반할 반	118
	盤	소반 반	58
	磻	돌 반	71
발	發	필 발	17
	髮	터럭 발	23
방	紡	길쌈 방	108
	方	모 방	22
	房	방 방	108
	傍	곁 방	60
배	陪	모실 배	68
	徘	배회할 배	127
	盃	잔 배	111
	拜	절 배	114
	背	등 배	57
백	伯	맏 백	48
	百	일백 백	81
	白	흰 백	21
	魄	넋 백	124

	上	윗 상	46
	額	이마 상	114
	詳	자세할 상	115
	觴	잔 상	111
	裳	치마 상	15
	象	코끼리 상	110
	床	평상 상	110
	翔	날 상	13
새	塞	변방 새	83
색	色	빛 색	91
	索	찾을 색	96
	穡	거둘 색	86
생	笙	생황 생	61
	生	날 생	10
서	書	글 서	65
	黍	기장 서	87
	暑	더울 서	7
	西	서녘 서	56
	庶	거의 서	90
석	席	자리 석	61
	夕	저녁 석	110
	釋	풀 석	121
	石	돌 석	84
선	膳	반찬 선	105
	宣	베풀 선	80
	扇	부채 선	109
	仙	신선 선	59
	善	착할 선	33
	禪	터닦을 선	82
	璇	구슬 선	124
설	說	말씀 설 이름 열	74
	設	베풀 설	61
섭	攝	잡을 섭	43
성	省	살필 성	93
	聖	성인 성	30
	性	성품 성	53
	盛	성할 성	38
	聲	소리 성	32
	成	이룰 성	8

	卑	낮을 비	45
	碑	비석 비	70
	枇	비파 비	100
	肥	살찔 비	69
	悲	슬플 비	29
	匪	아닐 비	52
	非	아닐 비	34
	比	견줄 비	48
빈	嚬	찡그릴 빈	122
	賓	손 빈	20
사	四	넉 사	23
	辭	말씀 사	40
	沙	모래 사	80
	謝	말씀 사	98
	肆	베풀 사	61
	仕	벼슬 사	43
	思	생각 사	40
	士	선비 사	75
	師	스승 사	14
	絲	실 사	29
	射	쏠 사	119
	寫	베낄 사	59
	史	역사 사	89
	斯	이 사	38
	嗣	이을 사	113
	事	일 사	35
	祀	제사 사	113
	舍	집 사	60
	使	하여금 사	28
	似	같을 사	38
산	散	흩을 산	97
상	常	떳떳할 상	23
	嘗	맛볼 상	113
	箱	상자 상	103
	賞	상줄 상	88
	傷	상할 상	24
	想	생각 상	116
	相	서로 상	66
	霜	서리 상	9

<table>
<tr><td></td><td>夙</td><td>일찍 숙</td><td>37</td></tr>
<tr><td></td><td>熟</td><td>익을 숙</td><td>88</td></tr>
<tr><td></td><td>宿</td><td>잘 숙</td><td>6</td></tr>
<tr><td></td><td>俶</td><td>비로소 숙</td><td>87</td></tr>
<tr><td></td><td>孰</td><td>누구 숙</td><td>72</td></tr>
</table>

	夙	일찍 숙	37
	熟	익을 숙	88
	宿	잘 숙	6
	俶	비로소 숙	87
	孰	누구 숙	72
순	筍	댓순 순	110
슬	瑟	비파 슬	61
습	習	익힐 습	32
승	陞	오를 승	62
	承	이을 승	63
시	時	때 시	71
	侍	모실 시	108
	恃	믿을 시	27
	施	베풀 시	122
	始	비로소 시	15
	是	이 시	34
	市	저자 시	103
	矢	화살 시	123
	詩	글 시	29
식	息	쉴 식	39
	植	심을 식	92
	寔	이 식	75
	食	밥 식	21
신	身	몸 신	23
	信	믿을 신	28
	愼	삼갈 신	41
	新	새 신	88
	薪	섶 신	125
	臣	신하 신	19
	神	귀신 신	53
실	實	열매 실	70
심	心	마음 심	53
	審	살필 심	115
	甚	심할 심	42
	尋	찾을 심	97
	深	깊을 심	37
아	兒	아이 아	48
	阿	언덕 아	71
	雅	바를 아	55

	城	재 성	83
	誠	정성 성	41
	星	별 성	62
세	世	인간 세	69
	歲	해 세	8
	稅	구실 세	88
소	逍	노닐 소	97
	所	바 소	42
	素	흴 소	89
	疏	성글 소	95
	笑	웃음 소	122
	少	젊을 소	107
	霄	하늘 소	102
	嘯	휘파람 소	119
	邵	높을 소	125
속	束	묶을 속	127
	屬	붙일 (촉)속	104
	續	이를 속	113
	俗	풍속 속	121
손	飧	밥 손	105
솔	率	거느릴 솔	20
송	松	소나무 송	38
	悚	두려울 송	114
수	樹	나무 수	21
	誰	누구 수	95
	殊	다를 수	45
	修	닦을 수	125
	垂	드리울 수	18
	隨	따를 수	46
	首	머리 수	19
	岫	멧부리 수	85
	水	물 수	10
	受	받을 수	47
	手	손 수	112
	守	지킬 수	54
	獸	짐승 수	59
	收	거둘 수	7
숙	淑	맑을 숙	122
	叔	아저씨 숙	48

음	한자	훈음	쪽
	姸	고울 연	122
열	熱	더울 열	116
	悅	기쁠 열	112
염	厭	싫을 염	106
	染	물들일 염	29
	恬	편안할 염	120
엽	葉	잎 엽	101
영	營	경영할 영	72
	楹	기둥 영	60
	永	길 영	125
	英	꽃부리 영	64
	映	비칠 영	39
	榮	영화 영	42
	詠	읊을 영	44
	盈	찰 영	6
	纓	갓끈 영	68
예	譽	기릴 예	80
	隸	글씨 예	65
	豫	기쁠 예	112
	藝	심을 예	87
	乂	어질 예	75
	翳	가릴 예	101
오	梧	오동 오	100
	五	다섯 오	23
옥	玉	구슬 옥	10
온	溫	더울 온	37
완	阮	성 완	119
	翫	구경 완	103
왈	曰	가로 왈	35
왕	王	임금 왕	20
	往	갈 왕	7
외	外	바깥 외	47
	畏	두려울 외	104
요	飇	나부낄 요	101
	遙	노닐 요	97
	曜	빛날 요	123
	要	중요할 요	115
욕	辱	욕될 욕	94
	欲	하고자할 욕	28

음	한자	훈음	쪽
	我	나 아	87
악	嶽	큰산 악	82
	惡	사나울 악	33
안	安	편안 안	40
	雁	기러기 안	83
알	斡	돌 알	124
암	巖	바위 암	85
앙	仰	우러러볼 앙	126
애	愛	사랑 애	19
야	夜	밤 야	11
	也	이끼 야	129
	野	들 야	84
약	躍	뛸 약	117
	弱	약할 약	73
	約	맺을 약	78
	若	같을 약	40
양	驤	달릴 양	117
	陽	볕 양	8
	讓	사양 양	16
	羊	양 양	29
	養	기를 양	24
어	御	모실 어	108
	魚	물고기 어	89
	於	어조사 어	86
	飫	배부를 어	106
	語	말씀 어	129
언	焉	이끼 언	129
	言	말씀 언	40
엄	嚴	엄할 엄	35
	奄	문득 엄	72
업	業	업 업	42
여	餘	남을 여	8
	與	더불 여	35
	如	같을 여	38
역	亦	또 역	64
연	淵	못 연	39
	緣	인연 연	33
	筵	자리 연	61
	讌	잔치 연	111

| | | | | | | | | |
|---|---|---|---|---|---|---|---|
| | 有 | 있을 유 | 16 | | 浴 | 목욕 욕 | 116 |
| | 帷 | 장막 유 | 108 | 용 | 用 | 쓸 용 | 79 |
| | 猷 | 꾀 유 | 92 | | 容 | 얼굴 용 | 40 |
| | 綏 | 평안할 유 | 125 | | 庸 | 떳떳할 용 | 90 |
| 육 | 育 | 기를 육 | 19 | 우 | 虞 | 나라 우 | 16 |
| 윤 | 閏 | 윤달 윤 | 8 | | 優 | 넉넉할 우 | 43 |
| | 尹 | 맏 윤 | 71 | | 友 | 벗 우 | 50 |
| 융 | 戎 | 되 융 | 19 | | 祐 | 복 우, 도울 우 | 125 |
| 은 | 隱 | 숨을 은 | 51 | | 寓 | 붙일 우 | 103 |
| | 銀 | 은 은 | 109 | | 雨 | 비 우 | 9 |
| | 殷 | 나라 은 | 17 | | 愚 | 어리석을 우 | 128 |
| 음 | 音 | 소리 음 | 91 | | 右 | 오른 우 | 63 |
| | 陰 | 그늘 음 | 34 | | 禹 | 임금 우 | 81 |
| 읍 | 邑 | 고을 읍 | 56 | | 宇 | 집 우 | 5 |
| 의 | 意 | 뜻 의 | 54 | | 羽 | 깃 우 | 13 |
| | 宜 | 마땅 의 | 41 | 운 | 運 | 운전 운 | 102 |
| | 義 | 옳을 의 | 52 | | 云 | 이를 운 | 82 |
| | 衣 | 옷 의 | 15 | | 雲 | 구름 운 | 9 |
| | 疑 | 의심할 의 | 62 | 울 | 鬱 | 답답 울 | 58 |
| | 儀 | 거동 의 | 47 | 원 | 園 | 동산 원 | 99 |
| 이 | 耳 | 귀 이 | 104 | | 圓 | 둥글 원 | 109 |
| | 異 | 다를 이 | 107 | | 遠 | 멀 원 | 85 |
| | 二 | 두 이 | 56 | | 願 | 원할 원 | 116 |
| | 而 | 말이을 이 | 44 | | 垣 | 담 원 | 104 |
| | 易 | 쉬울 이 | 104 | 월 | 月 | 달 월 | 6 |
| | 以 | 써 이 | 44 | 위 | 委 | 맡길 위 | 101 |
| | 移 | 옮길 이 | 54 | | 位 | 벼슬 위 | 16 |
| | 伊 | 저 이 | 71 | | 渭 | 위수 위 | 57 |
| | 貽 | 줄 이 | 92 | | 威 | 위엄 위 | 80 |
| | 邇 | 가까울 이 | 20 | | 謂 | 이를 위 | 129 |
| 익 | 益 | 더할 익 | 44 | | 爲 | 할 위 | 9 |
| 인 | 人 | 사람 인 | 14 | | 煒 | 빛날 위 | 109 |
| | 仁 | 어질 인 | 51 | | 魏 | 나라 위 | 76 |
| | 引 | 이끌 인 | 126 | 유 | 輶 | 가벼울 유 | 104 |
| | 因 | 인할 인 | 33 | | 遊 | 놀 유 | 102 |
| 일 | 逸 | 편안할 일 | 53 | | 攸 | 바 유 | 104 |
| | 壹 | 한 일 | 20 | | 維 | 벼리 유 | 30 |
| | 日 | 날 일 | 6 | | 惟 | 오직 유 | 24 |
| 임 | 任 | 맡길 임 | 120 | | 猶 | 같을 유 | 48 |

| | | | | | | | | |
|---|---|---|---|---|---|---|---|
| | 寂 | 고요할 적 | 96 | 입 | 入 | 들 입 | 47 |
| 전 | 田 | 밭 전 | 83 | 자 | 者 | 놈 자 | 129 |
| | 典 | 법 전 | 64 | | 紫 | 붉을 자 | 83 |
| | 顚 | 엎어질 전 | 52 | | 慈 | 사랑 자 | 51 |
| | 殿 | 집 전 | 58 | | 自 | 스스로 자 | 55 |
| | 傳 | 전할 전 | 32 | | 子 | 아들 자 | 48 |
| | 轉 | 구를 전 | 62 | | 玆 | 이 자 | 86 |
| | 翦 | 자를 전 | 79 | | 姿 | 자태 자 | 122 |
| | 牋 | 편지 전 | 115 | | 資 | 자료 자 | 35 |
| 절 | 節 | 마디 절 | 52 | | 字 | 글자 자 | 15 |
| | 切 | 간절 절 | 50 | 작 | 作 | 지을 작 | 30 |
| 접 | 接 | 접할 접 | 111 | | 爵 | 벼슬 작 | 55 |
| 정 | 貞 | 곧을 정 | 25 | 잠 | 潛 | 잠길 잠 | 13 |
| | 庭 | 뜰 정 | 84 | | 箴 | 경계할 잠 | 50 |
| | 情 | 뜻 정 | 53 | 장 | 章 | 글월 장 | 18 |
| | 正 | 바를 정 | 31 | | 長 | 긴 장 | 27 |
| | 丁 | 고무래 정 | 74 | | 墻 | 담 장 | 104 |
| | 政 | 정사 정 | 43 | | 場 | 마당 장 | 21 |
| | 亭 | 정자 정 | 82 | | 張 | 베풀 장 | 6 |
| | 定 | 정할 정 | 40 | | 莊 | 씩씩할 장 | 127 |
| | 精 | 정할 정 | 79 | | 帳 | 장막 장 | 60 |
| | 靜 | 고요 정 | 53 | | 將 | 장수 장 | 66 |
| 제 | 諸 | 모두 제 | 48 | | 腸 | 창자 장 | 105 |
| | 弟 | 아우 제 | 49 | | 藏 | 감출 장 | 7 |
| | 帝 | 임금 제 | 14 | 재 | 載 | 실을 재 | 87 |
| | 祭 | 제사 제 | 113 | | 哉 | 이끼 재 | 129 |
| | 制 | 지을 제 | 15 | | 在 | 있을 재 | 21 |
| | 濟 | 건널 제 | 73 | | 宰 | 재상 재 | 106 |
| 조 | 調 | 고를 조 | 8 | | 才 | 재주 재 | 25 |
| | 組 | 끈 조 | 95 | | 再 | 두 재 | 114 |
| | 趙 | 나라 조 | 76 | 적 | 的 | 마침 적 | 99 |
| | 釣 | 낚시 조 | 120 | | 績 | 길쌈 적 | 108 |
| | 助 | 도울 조 | 129 | | 賊 | 도적 적 | 118 |
| | 眺 | 바라볼 조 | 127 | | 適 | 마침 적 | 105 |
| | 照 | 비칠 조 | 124 | | 嫡 | 맏 적 | 113 |
| | 鳥 | 새 조 | 14 | | 赤 | 붉을 적 | 83 |
| | 凋 | 시들 조 | 100 | | 積 | 쌓을 적 | 33 |
| | 朝 | 아침 조 | 18 | | 跡 | 자취 적 | 81 |
| | 早 | 이를 조 | 100 | | 籍 | 호적 적 | 42 |

	池	못 지	84
	紙	종이 지	120
	指	가리킬 지	125
	知	알 지	26
직	職	벼슬 직	43
	稷	피 직	87
	直	곧을 직	89
진	秦	나라 진	81
	盡	다할 진	36
	振	떨칠 진	68
	陳	베풀 진	101
	辰	별 진	6
	珍	보배 진	12
	眞	참 진	54
	晉	나라 진	76
집	執	잡을 집	116
	集	모을 집	64
징	澄	맑을 징	39
차	次	버금 차	51
	此	이 차	23
	且	또 차	112
찬	讚	기릴 찬	29
찰	察	살필 찰	91
참	斬	벨 참	118
창	唱	부를 창	46
채	菜	나물 채	12
	彩	채색 채	59
책	策	꾀 책	70
처	處	곳 처	96
척	陟	오를 척	88
	尺	자 척	34
	戚	겨레 척	107
	慽	슬플 척	98
천	踐	밟을 천	77
	千	일천 천	67
	賤	천할 천	45
	天	하늘 천	5
	川	내 천	39
첨	瞻	볼 첨	127

	操	잡을 조	55
	弔	조문할 조	17
	糟	술지게미 조	106
	造	지을 조	51
	條	가지 조	99
족	足	발 족	112
존	存	있을 존	44
	尊	높을 존	45
종	終	마칠 종	41
	鍾	쇠북 종	65
	從	좇을 종	43
	宗	마루 종	82
좌	坐	앉을 좌	18
	左	왼 좌	63
	佐	도울 좌	71
죄	罪	허물 죄	17
주	珠	구슬 주	11
	晝	낮 주	110
	周	두루 주	17
	酒	술 주	111
	奏	아뢸 주	98
	主	임금 주	82
	宙	집 주	5
	誅	벨 주	118
	州	고을 주	81
준	俊	준걸 준	75
	遵	좇을 준	78
중	重	무거울 중	12
	中	가운데 중	90
즉	卽	곧 즉	94
증	蒸	찔 증	113
	增	더할 증	93
지	枝	가지 지	49
	持	가질 지	55
	之	갈 지	38
	祇	공경 지	92
	止	그칠 지	40
	地	땅 지	5
	志	뜻 지	54

음	漢字	뜻	쪽
칠	漆	옷 칠	65
침	沈	잠길 침	96
칭	稱	일컬을 칭	11
탐	耽	즐길 탐	103
탕	湯	끓을 탕	17
태	殆	위태할 태	94
택	宅	집 택	72
토	土	흙 토	77
통	通	통할 통	63
퇴	退	물러갈 퇴	52
투	投	던질 투	50
특	特	수소 특	117
파	頗	자못 파	79
	杷	비파 파	100
팔	八	여덟 팔	67
패	沛	자빠질 패	52
	霸	으뜸 패	76
팽	烹	삶을 팽	106
평	平	평할 평	18
폐	弊	해질 폐	78
	陛	섬돌 폐	62
포	布	베 포	119
	捕	잡을 포	118
	飽	배부를 포	106
표	飄	나부낄 표	101
	表	겉 표	31
피	被	입을 피	22
	彼	저 피	27
	疲	피로할 피	53
필	筆	붓 필	120
	必	반드시 필	26
핍	逼	핍박할 핍	95
하	河	물 하	13
	下	아래 하	46
	何	어찌 하	78
	夏	여름 하	56
	荷	연꽃 하	99
	遐	멀 하	20
학	學	배울 학	43

음	漢字	뜻	쪽
첩	牒	편지 첩	115
	妾	첩 첩	108
청	靑	푸를 청	80
	聽	들을 청	32
	淸	서늘할 청	37
체	體	몸 체	20
초	誚	꾸짖을 초	128
	超	뛰어넘을 초	117
	招	부를 초	98
	初	처음 초	41
	草	풀 초	22
	楚	나라 초	76
촉	燭	촛불 촉	109
촌	寸	마디 촌	34
총	寵	고일 총	93
최	催	재촉할 최	123
	最	가장 최	79
추	推	밀 추	16
	抽	뺄 추	99
	秋	가을 추	7
축	逐	쫓을 축	54
출	黜	내칠 출	88
	出	날 출	10
충	忠	충성 충	36
	充	채울 충	105
취	吹	불 취	61
	取	취할 취	39
	翠	푸를 취	100
	聚	모을 취	64
측	惻	슬플 측	51
	昃	기울 측	6
치	馳	달릴 치	80
	恥	부끄러울 치	94
	侈	사치 치	69
	致	이를 치	9
	治	다스릴 치	86
칙	則	법 칙, 곧 즉	36
	勅	경계할 칙	90
친	親	친할 친	107

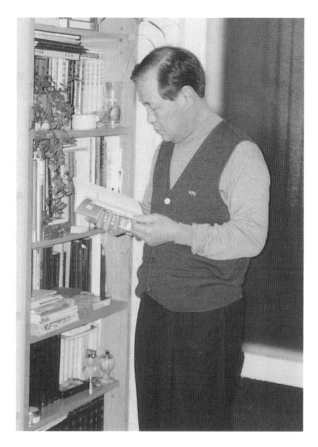

香谷 李 圭 煥

忠 北 道 陰 城 人

堂號 修樂齋, 白也山房

・筆寫本　「고사성어」, 「사자소학」, 「명심보감」
・著　書　「향곡가훈집」, 「이위정기(추사법첩)」
　　　　　「추사선생서결첩」, 「集字秋史體千字文」
　　　　　「寫蘭記(추서법첩)」, 「秋史詩集 1,2,3卷」
・受　賞　1992 대한민국 사회교육문화상 수상
　　　　　2000 제9회 해범예술대상 수상
　　　　　1999 세계평화예술상 수상
　　　　　2000 세계평화교육상 수상
　　　　　라이온스 클럽 무궁화 사자대상 동상 수상

・住　所　우편번호 138-802
　　　　　서울시 송파구 가락동 79-4 세화빌딩 812호
　　　　　향곡추사체연구회
　　　　　電話 : 02-404-0625, 팩스 : 02-404-4664

　　　　　우편번호 369-906
백야산방　충북 음성군 금왕읍 백야리 149
　　　　　電話:043-883-0625, H・P:010-2930-0625

　　　　　우편번호 461-109
　　　　　경기도 성남시 수정구 신흥2동 한신Ⓐ
　　　　　1동 307호
　　　　　電話 : 031-748-2382

・www.hyanggok.co.kr
・한글도메인 : 향곡 추사체

・父親 貴石 李喜榮 先生 漢學修學
・韓國美術研究會 招待作家
・財團法人 國際文化協會 招待作家
・亞細亞 美術招待展 招待作家
・東亞書藝 文化協會 招待作家
・社團法人 韓國書藝振興協會 理事
・秋史大賞 全國書藝 白日場 運營委員
・대한민국통일미술대전 심사위원
・大韓民國書藝大展(書聯) 審査委員
・韓國을 움직이는 現代人(中央日報 發行) 登載
・韓國人物史 登載
・東南亞 美術招待展 招待出品(6회)
・日本요미우리新聞社 招待展示(91~95)
・韓日書藝200人 招待展 招待出品
・定都600年記念 韓中日 書藝招待展 招待出品
・韓國書畵作家協會 創立25週年史 編輯委員
・社團法人 韓國道德運營協會 顧問
・韓國書畵作家會 顧問
・高麗大學校 敎育大學院 書藝最高位課程 강사 역임
・韓國秋史體藝協會 常任顧問
・香谷回顧展 白岳美術館
・백야산방 개원기념 서예전
・한글추사사랑체(예산군) 자문위원
・KBS 1TV학자의 고향 추사 김정희편 출연
・세번째 전시회 / 매화꽃 향기와 묵향의 어울림전
・香谷秋史體研究會 理事長
・香谷書藝院 院長

香谷 李圭煥

集字秋史體千字文

발행일 | 2008년 3월 5일 초판 발행
　　　　2021년 3월 1일 재판 발행

지은이 | 추사 김 정 희
글쓴이 | 향곡 이 규 환
발행처 | **향곡추사체연구회**
　주소 | 서울시 송파구 가락동 79-4 세화빌딩 812호
　　　　향곡추사체연구회
　전화 | 02-404-0625, 팩스 | 02-404-4664
　homepage | www.hyanggok.co.kr

제작처 | 月刊 書畵文人畵 · ㈜이화문화출판사
　등록번호 | 제300-2001-138
　주소 | 서울시 종로구 인사동길 12 대일빌딩 310호
　전화 | 02-732-7091~3
　homepage | www.makebook.net

값 20,000원